LE MOBILIER
LES OBJETS D'ART

DES CHATEAUX DU ROI STANISLAS

DUC DE LORRAINE

PAR

Albert JACQUOT

MEMBRE NON RÉSIDANT DU COMITÉ DES SOCIÉTÉS DES BEAUX-ARTS
DES DÉPARTEMENTS, A NANCY

PARIS

LIBRAIRIE DE L'ART ANCIEN ET MODERNE

ANCIENNE MAISON J. ROUAM et C^{ie}, ÉDITEURS

28, RUE DU MONT-THABOR 28

1907

LE MOBILIER
LES OBJETS D'ART

DES CHATEAUX DU ROI STANISLAS

Ce mémoire a été lu à la réunion des Sociétés des Beaux-Arts des départements, tenue dans l'hémicycle de l'École des Beaux-Arts, à Paris, le 22 mai 1907.

DU MÊME AUTEUR

La Musique en Lorraine. Paris, Quantin. — Fischbacher, 33, rue de Seine.
Dictionnaire des instruments de musique anciens et modernes. Paris, Fischbacher.
Anoblissement d'artistes lorrains. Nancy, Sidot, 3, rue Raugraff.
Les Graveurs lorrains. Paris, Plon-Nourrit et Cie, 8, rue Garancière.
Un bas-relief ignoré. Paris, Plon-Nourrit et Cie.
Pierre Woeiret, les Wiriot, Woeïriot, graveurs lorrains. Paris, J. Rouam et Cie, 28, rue du Mont-Thabor.
Claude Deruet, peintre lorrain. Paris, J. Rouam et Cie.
Claude Jacquard, peintre lorrain. —
Un protecteur des arts, le prince Charles-Alexandre de Lorraine. J. Rouam et Cie.
Les Adam, les Michel et Clodion, sculpteurs lorrains. —
Charles Eisen, graveur. —
Essai de répertoire des artistes lorrains, peintres, peintres verriers, faïenciers, émailleurs. Librairie de l'art ancien et moderne (ancienne maison J. Rouam et Cie). Paris, 28, rue du Mont-Thabor.
Essai de répertoire des artistes lorrains, sculpteurs Librairie de l'art ancien. et moderne (ancienne maison J. Rouam et Cie), Paris, 28, rue du Mont-Thabor.
Essai de répertoire des artistes lorrains, architectes, ingénieurs, maîtres d'œuvres, maîtres-maçons. Librairie de l'art ancien et moderne (ancienne maison J Rouam et Cie) Paris, 28, rue du Mont-Thabor.
Essai de répertoire des artistes lorrains, les musiciens, chanteurs, compositeurs, etc. Fischbacher, 33, rue de Seine, Paris.
Essai de répertoire des artistes lorrains, les comédiens, les auteurs dramatiques, les poètes et les littérateurs lorrains. Librairie de l'art ancien et moderne, Paris, 28, rue du Mont-Thabor.
Essai de répertoire des artistes lorrains, les orfèvres, les joailliers, les argentiers, les potiers d'étain. Librairie de l'art ancien et moderne, 28, rue du Mont-Thabor, Paris.
Essai de répertoire des artistes lorrains, brodeurs et tapissiers de haute lisse. Librairie de l'art ancien et moderne, 28, rue du Mont-Thabor, Paris.

LE MOBILIER
LES OBJETS D'ART

DES CHATEAUX DU ROI STANISLAS

DUC DE LORRAINE

PAR

A<small>LBERT</small> JACQUOT

MEMBRE NON RÉSIDANT DU COMITÉ DES SOCIÉTÉS DES BEAUX-ARTS
DES DÉPARTEMENTS, A NANCY

PARIS
LIBRAIRIE DE L'ART ANCIEN ET MODERNE
ANCIENNE MAISON J. ROUAM ET C<small>IE</small>, ÉDITEURS
28, RUE DU MONT-THABOR, 28
—
1907

LE MOBILIER, LES OBJETS D'ART
DES CHATEAUX DU ROI STANISLAS

DUC DE LORRAINE

Si le dix-huitième siècle incarne dans l'art français un style qu'on appelle « le Louis XV », une de ses manifestations les plus caractéristiques apparaît, sans aucun doute, dans toute sa splendeur en Lorraine avec l'œuvre de Stanislas, roi de Pologne et dernier duc de cette province.

En admirant ce qui subsiste de ces superbes créations dues à l'homme de goût, à l'artiste royal sachant si bien discerner le talent de ceux qui comprirent ses aspirations, il restait cependant un point obscur, c'était la description détaillée des richesses accumulées dans les diverses résidences du monarque surnommé le Bienfaisant.

De l'extérieur des divers châteaux de Stanislas, on a donné des notices fort intéressantes et les gravures rassemblées dans les beaux recueils de Héré servent encore à provoquer l'admiration des connaisseurs, mais il nous a semblé qu'il restait surtout à connaître ce qui faisait le charme de la vie intime de ces palais

Nous avons pénétré dans ces salons où toute la brillante société du monde des savants, des artistes, des philosophes, des élégances raffinées des du Châtelet, des de Graffigny, des de Boufflers se coudoyaient.

Que ce soit à Lunéville, à Chanteheux, à Jolivet, à Commercy ou à la Malgrange, partout l'attrait semble aussi grand.

Recherchant ce qui pouvait servir ainsi de plus sûr document, nous fûmes amené à relever une source inédite, les inventaires minutieux faits du vivant même de Stanislas et servant, après sa mort, pour les ventes et adjudications qui dispersèrent, hélas ! ces richesses groupées avec tant d'art.

On trouvera donc ici ces documents si précieux ; ils auront l'avantage de renseigner les chercheurs, les artistes, les savants de notre temps sur des objets de haute valeur, dont plusieurs, rapportés à Versailles, se trouvent dans nos musées ou dispersés par les adjudications et figurent dans des collections particulières.

Quel document meilleur que celui qui relate toute la musique sacrée et profane mentionnée dans la bibliothèque de la Chapelle ou dans celle du Théâtre de la Cour de Lunéville, les ornements somptueux du Culte ou ceux de la scène du château de Lunéville.

Les auteurs de la musique religieuse sont parmi les préférés du Roi, les Lully, Pergolèse, La Lande, Daverne, et dans les opéras et opéras-bouffons ceux bien connus de Corelly, Haendel, Locatelly, Stamitz, Exaudet, Le Clair, Jomelli, Aubert, Campion et autres, avec les titres de leurs œuvres brillantes applaudies tous les soirs dans ces résidences charmantes.

L'inventaire de la musique est dressé par le fameux Piton, maître de la musique de la Chambre et de la Chapelle de Stanislas.

Il faut lire la description minutieuse des effets et costumes de femme et d'homme pour le théâtre; tout est relaté, depuis ceux des premiers sujets jusqu'à ceux des danseuses et des choristes ou figurants, les bijoux, les étoffes, les accessoires, les décors.

En 1753, Stanislas fit don à la ville de Nancy, pour la comédie, de tous ces objets ainsi qu'en témoigne l'acte signé par le conseiller de l'hôtel de ville de Nancy, Nicolas Puiseur, un des parents des fameux sculpteurs lorrains, les Adam et Clodion

Les armes, la garde-robe, l'argenterie personnelle du Roi sont mentionnées scrupuleusement avec leur estimation à l'adjudication de l'époque; pour les armes, les noms des armuriers sont inscrits ; ces ouvriers habiles habitaient Paris, Strasbourg, Nancy, Dusseldorff et Stockholm.

Les meubles étaient admirables, les bureaux en marquetterie avec des mains de bronze doré, les sabots en cuivre de couleur, les bibliothèques mignonnes alternaient avec les encoignures peintes ou dorées, en laque de Chine, les lits à l'Impériale, à la Duchesse, en berceau, en tombeau, garnissaient ces belles chambres à coucher meublées avec un goût exquis Sur les cheminées,

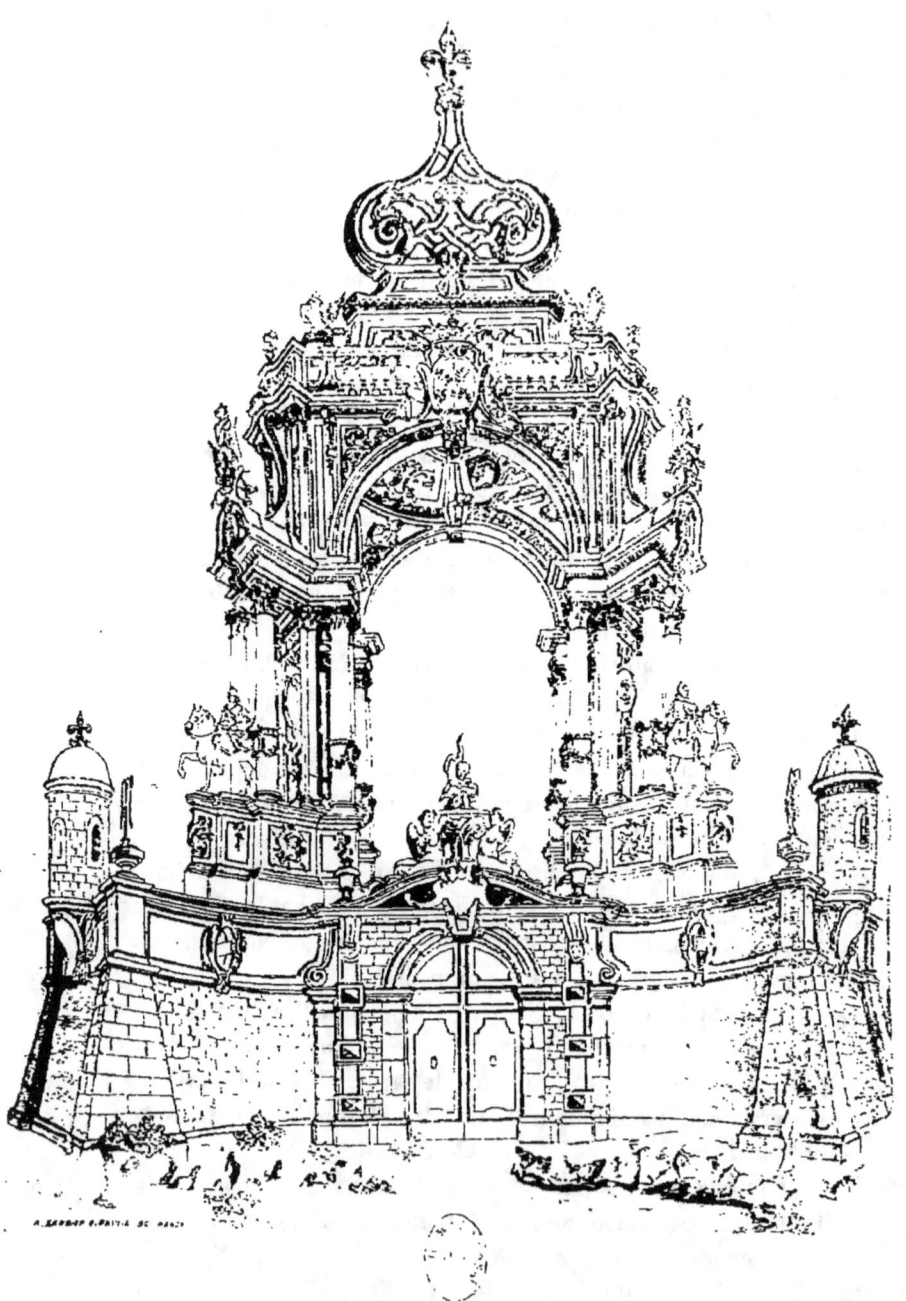

PROJET DE DÉCORATION
POUR LES FÊTES DONNÉES PAR LE ROI STANISLAS A LUNÉVILLE
(G. BARILLI)
(Collection Albert Jacquot.)

des figures d'hommes, de femmes, d'animaux ou d'ornements en ivoire, en porcelaine, en faïence de Saint-Cloud, de Lunéville, de Niderviller, de Saxe et autres étaient encadrées par des candélabres en bronze doré que souvent des feuillages émaillés enjolivaient de gracieux entrelacements.

Les pendules d'écaille, de cuivre doré sont en profusion dans les appartements du souverain, de ses hôtes ou de sa cour Les miroirs, les glaces, si rares à cette époque, atteignent des prix extraordinaires sur cet inventaire. Les lustres en cristal de Bohême, de roche ou de métaux précieux ornent les grands salons de Lunéville, comme de Chanteheux, de Commercy et de la Malgrange.

Quel délicieux coup d'œil offrait, à Commercy, ce pont orné de guirlandes de fleurs en plomb colorié, alternant avec des vases artistiques de même métal, dans le goût de ceux en pierre qui sont encore sur la place Stanislas de Nancy !

C'est là aussi que, dès 1745, Stanislas avait résolu de créer le magnifique jardin connu sous le nom de « Fontaine royale », dont la description étonne et ravit ; la colonnade du pont d'eau de Commercy, que la gravure a reproduite, était formée de sept colonnes revêtues d'eau avec corniches et vases contenant des fleurs ; le tout, éclairé le soir, produisait un effet éblouissant. Ce pont amenait le visiteur vers les jardins au centre desquels se trouvait la pièce d'eau de Neptune où une gondole royale naviguait à l'aise Les lustres d'eau, illuminés, garnissaient l'intérieur du château-d'Eau

Les tableaux si nombreux sont énumérés avec soin, beaucoup furent réservés à la mort de Stanislas, ceux de M. de Bassompierre, certains envoyés en France, notamment les portraits de la reine, du roi, des princes et princesses de France, d'autres furent vendus et à l'aide de ces descriptions pourront être ainsi reconnus dans des collections.

Stanislas et sa cour aimaient le jeu ; l'inventaire en témoigne par l'abondance de ces tables de trictrac, de piquet, de cadrille, etc.

Voltaire écrivait que « le château de Chanteheux est sans con-
« tredit le salon le plus beau, le plus riche et le mieux orné qui
« soit en Europe ; il est unique dans son genre ».

La description que nous donnons dans l'inventaire confirme pleinement l'opinion du grand philosophe. A l'extérieur où l'on

avait masqué les cheminées dans des vases taillés en pots de fleurs, le rez-de-chaussée formé de seize énormes colonnes imitant le marbre, supportaient une voûte d'un plafond peint, les pavés faits d'une sorte de faïence égayaient la vue, quatre grandes fontaines de marbre avec sujets d'enfants pêchant lançaient en dix jets l'eau qui retombait dans un immense bassin. Le centre était orné d'une statue Louis XV, réduction de celle de la place Royale de Nancy. — Un somptueux escalier conduisait au salon dont le plafond en dôme ouvert au centre laissait voir, par une galerie, le second étage de ce palais féerique éclairé par douze grandes fenêtres. Mais à l'intérieur, ce n'étaient que merveilleuses étoffes, meubles argentés ou dorés. Douze lustres de verres de Bohême, dont un autre de grandes proportions, occupaient le centre. Des girandoles éclairaient de mille feux ce salon admirable, reflétées par les glaces placées sur les quatre cheminées et sur les parois des murs, encadrées de sculptures dorées et argentées.

Le cabinet du Roi, tout en bleu et argent, contenait une quantité de peintures dues à Stanislas qui, dans sa jeunesse, s'adonnait avec goût à cet art.

A Jolivet, demeure que l'on croyait la plus rustique des habitations du monarque, l'inventaire mentionne, au contraire, des ameublements dignes du souverain de la Lorraine.

Ce qui est certain, c'est que cette demeure était plus intime et qu'elle servait de lieu de repos, étant moins vaste; le roi n'y amenait que peu de personnages de sa cour Des tapisseries de la manufacture de Nancy, et signées aussi de Lucas, un ouvrier lorrain, sont inventoriées, dans tous les châteaux de Stanislas, notamment dans la grande chambre des archives du château de la Malgrange. Les Gobelins, les Aubusson alternent avec les tapisseries de cuir doré dans l'ornementation de tous ces palais.

Le château de Lunéville dépassait encore en magnificence tous les autres. La salle à manger dont la boiserie contenait douze superbes tableaux, représentant l'Histoire d'Achille, une pendule astronomique, des buffets sculptés, une tribune pour les musiciens, des lustres, des girandoles de cristal et des vases de toutes beautés.

C'est la chambre de Parade du Roi et la salle du Trône qui frappaient les regards des souverains même et des personnages illustres

visitant le château de Lunéville. On peut s'en convaincre en lisant en détail ce que nous citons ici au hasard. La chambre de Parade était tendue d'une admirable tapisserie de velours à ramages à fond d'or et à pilastres bordés de velours cramoisi avec molet et broderies d'or. Les portières, le lit de Parade à dossier à l'Impériale étaient de même étoffe avec des rideaux de soie de semblable teinte. C'est là que se voyaient les superbes portraits de la Reine de France en Vestale, peinte au pastel, le Dauphin tout enfant, le roi et Mesdames de France ; toutes ces toiles de maîtres furent envoyées en France à la mort de Stanislas. Un immense tapis de Turquie couvrait le parquet. Cinq vases de porcelaine de Sèvres ornaient les cheminées. Une commode en bois de la Chine, un bureau de bronze doré incrusté de figures surmoulées soutenaient, l'un des objets d'art et l'autre, une pendule surmontée de figures de bronze.

La salle du Trône avait ses murs ornés de velours cramoisi bordé d'or, un dais, des portières de même velours, des rideaux de soie cramoisie complétaient ces tentures. Les dessus de portes peints et huit tableaux de valeur alternaient dans les panneaux de ces tapisseries. C'étaient ceux du roi Louis XV, de la reine Marie Lecczinska, du duc et de la duchesse d'Orléans, un de Louis XIV, le roi et la reine d'Espagne, Madame de La Vallière, puis des consoles sculptées et dorées représentant des cupidons et des aigles.

La chambre à coucher du Roi était ornée d'une tapisserie de velours à ramages à fond blanc et pilastres bordés de velours vert à molet et de broderies d'argent. Le lit, orné de même étoffe, fut estimé à lui seul 2,000 livres. Les quatre demi-portières semblables valaient 600 livres, ainsi que les rideaux en gros de soie de Tours.

Les dessus de portes représentaient les aïeuls du Roy, d'autres le roi, la reine de France, la reine de Pologne, la mère du Roi, le duc et la duchesse Ossolinsky, la princesse de Talmon, le Dauphin, le père de Stanislas, la princesse de Parme et enfin Mesdames Adelaïde et Victoire. Dix autres garnissaient aussi cette magnifique salle que notre description d'inventaire complétera entièrement.

On lira avec intérêt la suite des trente et un appartements, leur luxe, leur confort que tous les hôtes de Stanislas proclamaient bien haut.

Dosquet et Robin, bourgeois de Nancy, furent déclarés adjudicataires des mobiliers et effets du château de Lunéville, pour la somme de 104,500 livres ; ils adressèrent, malgré cela, une supplique demandant un rabais de 12,000 livres qui ne leur fut pas accordé. Nous avons mentionné dans les documents annexés cette supplique intéressante.

Les meubles et objets d'art de la cascade, du kiosque, sont énumérés minutieusement. Nous avons fait reproduire la belle aquarelle de Barilly [1] qui représente l'admirable salon de la Cascade de Lunéville, dont on ne connaissait pas jusqu'ici l'ameublement intérieur.

En terminant, nous appelons l'attention sur la description de ce qu'était le château de la Malgrange, près Nancy, dont il ne reste plus actuellement que des bâtiments communs. C'était sa belle galerie de marbre dont les tentures d'étoffes de Turquie doublées de soie cramoisie ornaient les douze fenêtres. Des tables en consoles dorées et sculptées supportaient des girandoles de cristal et d'argent, de nombreuses tables de jeu, des glaces en grand nombre ; des lustres complétaient avec des chaises, des fauteuils, des tabourets sculptés et dorés, cet ameublement de haut goût.

On lira quelles étaient les richesses de l'appartement du Roy, celui de la Reine, leurs cabinets de travail, remplis d'objets d'art, de tableaux de prix et garnis de meubles, d'étoffes précieuses.

Le salon bleu, merveille d'élégance, l'appartement de l'intendant Alliot.

Le salon vert, vrai bijou, dont les boiseries étaient ornées d'aventurine ainsi que les glaces, les bordures de tableaux et les tables. Les rideaux étaient de moire cramoisie avec galons d'or et cartouches du plus bel effet. Les chaises, fauteuils, tabourets sculptés et dorés garnis de même, enfin des lustres de cuivre doré faisaient resplendir, le soir des réceptions, ce séjour enchanteur.

Le cabinet bleu était orné de pilastres en mosaïques, de nacre de perle et de sculptures dorées. Les appartements du Chancelier et de Madame de la Galaizière ne le cédaient en rien à ceux des personnages de la maison royale.

[1] Cette planche originale est de la main de l'auteur et fait partie de notre collection.

On trouvera aussi la nomenclature de tous ces jolis bibelots agrémentant l'intérieur de ces palais et laissant deviner les habitudes de tous les familiers de cette Cour si captivante.

Les œuvres des bâtiments élevés par le roi Stanislas seront certainement complétées par ces documents, puisqu'ainsi on connaîtra désormais, non seulement ce qui en fut le cadre admirable, mais aussi le sujet plein de vie, empreint tout autant de majesté que d'élégance, de raffinement, en un mot de ce souriant caractère qui distingua le siècle de ce Prince.

APPENDICES

Inventaire de la Garde robe du Roy, donné par l'art. 20 du testament de feu le Roy de Pologne (argent *au titre de France et* argent *au titre d'Allemagne)*

Une boete en forme de theyere. — Une boëte à sucre avec son couvercle. — Une boéte à savonnette. — Une boete à éponge. — Une theyère avec son manche. — Un petit moulin à café. — Un bassin à barbe. — Un pot à l'eau. — Une chocolatière avec son pied grillé. — Un petit chandelier rempli de plomb. — Une caffetière. — Une boéte ronde à café. — Une petite boëte dorée à mettre du genièvre. — Un chandelier avec son éventail portant deux bobèches vermeil. — Un chandelier avec les mouchettes et porte-mouchettes. — Deux petites boetes à thé dont l'une ronde et l'autre quarrée. — Une lampe à l'esprit de vin avec des entonnoirs, une pincette, un éteignoir, quatre cuillers à café de différentes grandeurs, le tout doré. — Un vieux couvert complet vermeil, deux gobelets de bois doublé en dedans d'argent doré. — Deux flacons garnis d'argent avec leurs bouchons. — Un autre flacon plus grand, garni d'argent, portant un gobelet au-dessus. — Une soucoupe. — Une lanterne avec sa lampe. — Un petit gobelet d'argent — Quatre flacons de cristal garnis d'argent d'Allemagne. — Trois pipes garnies d'argent *idem*. — Deux petits tuyaux d'argent. — Deux épées dont une d'argent vermeil et l'autre damasquinée en or. — Une ceinture de maroquin rouge, garnie de sa cramalière d'argent de France. — Une béquille d'or à lorgnette. — Un petit bougeoir servant à allumer la pipe. — Une tabagie composée de deux boëtes rondes, deux gobelets, un bougeoir, un éteignoir, un briquet, quatre embouchures de pipes, deux machines pour enfoncer le tabac dans la pipe. — Un pot de chambre argent, un autre pot de chambre à la Bourdaloue. — Une chocolatière. —

Une écuelle cizelée avec son couvercle. — Une bassinnoire. — Un sucrier — Un petit réchaux. — Un crachoir avec son manche. — Deux cuillers à café vermeil. — Une pince pour porter l'éponge à nettoyer les dents.

Cantines :

Une cassette fermant à clef contenant quatre flacons de verre, deux gobelets d'argent vermeil ovales, deux plats ronds à filets aux armes du Roy, huit assiettes même forme et mêmes armes. — Deux petits plats à potage avec leurs armes. — 8 plats d'entrée depuis 1 jusqu'à 8. — 8 cuillers à bouche et huit fourchettes à doubles filets. — Huit conteaux à manches d'argent avec leurs armes. — Quatre cuillers à ragouts avec doubles filets. — Un couvert complet de vermeil. — Un bénitier au lit du Roy. — Une bassinnoire. — Deux flacons de cristal avec leurs viroles et garnitures d'argent.

Fait à Lunéville le 1er novembre 1763.

Délivré aux exécuteurs testamentaires le 4 mai 1766.

Inventaire des Armes du Roy dont partie chez M. le comte d'Zuily et chez le S' Montauban.

Sçavoir :

Fusils :

Un fusil à gauche garni d'argent, fait par Le Hollandois à Paris.

Un autre fusil monté de même aussi d'argent et par le même ouvrier.

Un fusil monté à droite, garni d'argent, fait par Languedoc à Paris.

Un fusil à droite, monté d'argent, canon d'Espagne fait par Le Hollandois à Paris.

Un fusil monté à droite, garni de cuivre doré.

Un fusil à droite avec sa bayonnette au bout, garni d'argent et fait par La Roche à Paris.

Un fusil à droite, canon d'Espagne, monté en fer par Brion à Strasbourg.

Un fusil à droite qui a une boëte de cuivre argenté autour de la platine et le reste garni de cuivre, fait par Valentin de la Croix à Paris.

Un fusil à deux coups garni d'argent, fait par Jean Penselaine à St Étienne en forêt.

Un fusil à droite, canon d'Espagne, fait par Bongarde à Dusseldorff.

Un fusil à droite, garni de fer, fait par Gérard à Stockholm.

Un fusil à gauche, garni de fer, fait par Storbus à Stockholm.

Un fusil qui se brise pour donner l'aisance de le charger, garni de fer, venant de Paris.

PROJET DE LOGE POUR LE ROI STANISLAS DANS LA CHAPELLE DU CHATEAU DE LUNÉVILLE

(Collection Albert Jacquot.)

Sept carabines montées à gauche dont l'une garnie en cuivre, les autres en fer.

Dix carabines montées à droite dont deux garnies en cuivre et les autres en fer.

Deux carabines brisées faites par Aubert.

Pistolets :

Une paire de pistolets d'argent faite par Bého.
Une paire de pistolets de Turquie garnie de cuivre doré.
Une paire *idem* garnie de fer par Lanblen à Paris.
Une paire incrustée d'or faite par Charier à Paris.
Une paire garnie de fer faite par Leglas à Londres.
Une paire de pistolets de Suédois garnie de fer par Starbier à Stockholm.
Une autre paire par le même.
Une autre paire de pistolets suédois faite par Rosenberg. (Vérifié Michel.)

Inventaire général des meubles et effets de la Chapelle du Château royal de Lunéville [1].

3 calices de vermeil, argent d'Allemagne, dont l'un est surdoré, marquée d'une ✠ burinée au pied et au-dessous de la patenne.

Un soleil avec son pied de vermeil, argent d'Allemagne.

Un ciboire de vermeil au titre de Paris.

Deux burettes de vermeil avec leur plat aussi de vermeil au titre de Paris.

Deux autres burettes à la Romaine ciselées avec leur plat oval contourné à filets aussi ciselé en bas-relief, le tout aux armes du Roy et au titre de Paris du poids de quarante marcs six gros.

Une encensoir d'argent avec sa navette et sa cuillère attachée à une petite chaîne d'argent.

Un goupillon d'argent pour donner de l'eau bénite au Roy.

Cuivre :

Une grande croix de cuivre dorée pour le maître autel.
Six grands chandeliers aussi de cuivre doré pour le maître autel.
Deux bras aussi de cuivre doré pour le maître autel.
Deux petits flambeaux de cuivre pour éclairer les stalles.
Une lampe d'autel garnie de cuivre doré.
Deux girandolles de cristal.

[1] Archives nationales, KK. 1129, 1130, 1131.

Une petite croix d'or moulu et sonnettes pour la chapelle.
Deux petits chandelliers de cuivre doré.
Quatre aussi d'or moulu pour ladite chapelle.
Deux bras de cuivre pour la chapelle.
Deux grands chandelliers de bois doré ordinaire pour les Acolytes.
Une table de marbre avec son pied à console sculpté et doré.
Un lustre de bois doré à six branches.
Huit petits flambeaux de similor composition.
Un pupitre de bois doré et sculpté.
Une niche pour le St Sacrement composée d'un petit dais à franges d'or porté par quatre anges dorés.
Deux guéridons bois doré.
Vingt-huit plaques de bois doré.
Un siège en prié Dieu couvert de velours cramoisi pour le Roy
Un fauteuil de velours cramoisi à franges d'or faux.

Autres effets de la chapelle :

Un Christ d'ambre à sa croix avec un Christ de bois.
Un autre Christ de bois.
Un prié Dieu avec la préparation en action de grâce.
Une fontaine et une cuvette d'étain.
Une pelotte à mettre des épingles.
Un petit miroir.
Un sciau et une arrosoir de fer blanc.
Une échelle pliante. — Un bonnet quarré.
Un porte feu de fer.
Deux chenets, pelles et pincettes, une table de sapin servant de crédence.
Un bréviaire romain en quatre tomes. — 3 missels romains reliés en marquin rouge dont l'un est neuf et doré sur tranches. — Un missel Toulois. — Un missel polonnois. — Un Diurnal romain à l'usage du Roy. — Deux livres de plain-chant pour la Messe et les Vêpres. — Deux canons. — Trois psautiers. — Deux antiphonaires. — Deux graduels. — Un pupitre de bois de chêne pour l'évangile. — Un pied de fer pour porter une lampe. — Un marche pied.
Trois sièges sculptés et dorés couverts de panne cramoisie pour les chantres.
Dix banquettes garnies de moquettes de différentes couleurs. — Douze strapontins. — 4 bancs à dossiers en bois de chêne. — Deux banquettes de chêne. — Deux grands bancs couverts de moquette gauffree. — Deux autres bancs non garnis. — Deux petits priés Dieu en bois de chêne.

Un prié Dieu pour le Roy couvert de panne cramoisie avec son carreau. — Deux petits priés Dieu pour le Roy couverts d'une petite étoffe de soye avec chacun leur carreau dont l'un est de panne cramoisie rouge et l'autre verte. — Deux chaises de paille en forme de priés Dieu couverte de moquette gauffrée rouge dans la niche du Roy. — Un Buffet d'orgues de quatre pieds. — Deux confessionnaux. — Une cloche à la tourelle.

Fait et arrêté à Lunéville le huit may mil sept cent soixante quatre.

Nous soussignés Prieur et Procureur de l'abbaye de S^t Remy à Lunéville, déclarons que Monsieur Alliot, un des exécuteurs testamentaires de feuë Sa Majesté Polonoise nous a remis tous les meubles, ornements et effets, portés au présent inventaire, conformément à l'article 44, du testament de Sa Majesté, dont quittance à Lunéville le 17 juin 1766, à l'exception de cinq chasubles données par ordre de Mgr le cardinal de Choiseul à MM^{rs} les aumôniers et le quarreau de velours donné à S. E. par ordre de M le Contrôleur général, le tout en échange du poële qui a servi à la pompe funèbre.

 J.-J. Le Roy, D. Chadel,
 Ch. Rey, *proc. gén.*
 Prieur.

Ornements :

Un ornement de drap d'or consistant en une chasuble, deux dalmatiques, trois chappes, deux étoles, trois manipules, bourse et 1 voile de calice, le tout bordé d'un galon sisteme d'or et doublé de taffetas cramoisi avec des glands d'or aux dalmatiques

Un ornement complet de damas fleurs d'or et fond blanc consistant en une chasuble, deux dalmatiques, deux chappes, deux étoles, deux manipules, un voile de calice et une bourse, le tout bordé d'un galon sisteme d'or et doublé d'un taffetas couleur de cerise, excepté les chappes qui sont d'une toile glacée aussi couleur de cerise.

Une écharpe de drap d'or à franges crépinées d'or doublée aussi de taffetas couleur de cerise.

Un ornement d'un satin fond blanc tirant sur le gris, broché en soye verte et rouge doublé d'un sergé de soye cramoisie composé d'une chasuble, bourse et voile de calice bordé d'un systeme d'or, de deux dalmatiques, deux étoles et trois manipules, bordés d'une tresse d'or. Une écharpe de moëre blanche bordée d'un très petit galon d'or.

Un ornement complet de drap d'argent consistant en une chasuble, deux dalmatiques, trois chappes, trois manipules, trois étoles, voile et bourse de

calice, le tout bordé d'un galon système d'argent et doublé de taffetas blanc.

Une écharpe de moëre d'argent bordée sur les côtés de petites franges d'argent et à chaque bout d'une crépine d'argent.

Un ornement complet de velours noir composé d'une chasuble dont la croix est de moëre d'argent, deux dalmatiques, le milieu aussi de moëre d'argent, trois chappes avec les chapperons et le devant de moëre d'argent et petites franges d'argent aux chaperons, 2 étoles et 3 manipules aussi à franges d'argent, voile et bourse de calice, le tout bordé et galonné d'un système d'argent.

Une écharpe de gros de Naples noir bordé d'un petit sisteme à franges d'argent.

Un ornement de damas violet doublé d'un taffetas violet et galonné d'un petit galon sisteme d'argent composé d'une chasuble, deux dalmatiques, une chappe, 2 étoles, 3 manipules, bourse et voile de calice, le chapperon de la chappe est d'or fin, moëré d'argent avec des petites franges d'argent et les glands des dalmatiques de sisteme d'argent.

Une écharpe de droguet de soye violette bordé d'une natte d'argent.

Un ornement de velours verd doublé de taffetas vert bordé et galonné d'un sisteme d'argent composé d'une chasuble, 2 dalmatiques, 2 étoles, trois manipules, voile et bourse de calice. — Une écharpe de gros de Naples à galons et franges d'argent doublé de taffetas verd.

Une chasuble blanche à fond d'argent avec des sistèmes d'or, brochée d'or et de soye, une étole, manipule, voile et bourse de calice doublée de taffetas couleur de cerise.

Une écharpe de satin blanc brodée en or et en fleurs avec une petite frange d'or doublée de satin blanc.

Une chasuble de velours noir avec la croix de moëre d'argent, une étole, manipule, voile et bourse de satin bordées et galonnées d'une tresse d'argent et doublées de taffetas noir.

Une chasuble rouge, fond cramoisi broché en or et en soye avec des sistemes d'or, l'étole, manipule, voile et bourse de calice de même.

Une chasuble de damas vert avec un système d'or, une étole, manipule, voile et bourse de calice, le tout bordé d'un petit galon d'or.

Une chasuble de damas violet ou bleu turquin, brochée de fleurs d'argent ou de soye, l'étole, manipule, voile et bourse, le tout bordé d'un galon système d'argent.

Une chasuble de gros de Tours à fond blanc broché de fleurs d'argent et de couleure, l'étole, manipule, voile et bourse de calice galonnées d'un sisteme d'or redoublées d'un taffetas couleur de cerise.

Une chasuble de velours cramoisi avec la croix de drap d'or bordé

d'un sisteme large d'or, l'étole, manipule et bourse de calice, le tout bordé d'un petit sisteme d'or et doublé d'un taffetas cramoisi.

Une chasuble en drap d'argent, étole, manipule, voile et bourse de satin bordée d'un sisteme d'argent.

Une chasuble de moere d'or, étole, manipule, voile et bourse de calice de galons sisteme d'or.

Une chasuble en gros de Tours blanc brochée de soye et or, orfrois de drap d'or, étole, manipule, voile et bourse de calice bordés d'un galon sisteme d'or avec des franges d'or à l'étole et à la manipule.

Une chasuble de damas blanc unie, étole, manipule, voile et bourse de calice bordés d'un galon sisteme d'or.

Une chasuble fond blanc gros de Tours, brochée en fleurs de soye de différentes couleurs, étole, manipule et bourse de calice bordées d'un galon sistème d'or fin.

Une chasuble de damas rouge, étole, manipule, voile et bourse de calice bordés d'un galon sisteme d'or fin.

Une chasuble de damas verd, étole, manipule, voile et bourse de calice bordés d'un galon sisteme d'or.

Une chasuble de damas violet, étole, manipule, voile et bourse de calice bordés d'un galon sisteme d'or.

Une chasuble de damas violet, étole, manipule et bourse de calice bordé d'un galon sisteme d'or.

Une chasuble de damas noir, orfroi de moëre jaune, étole, *idem*.

Une chasuble de gros de Tours blanc, étole, manipule et bourse de calice brodées en plein en soye d'or et d'argent, bordés d'un sisteme d'or excepté le voile qui est d'une dentelle d'or avec une pate de calice.

Une chasuble de Perse des Indes, fond blanc à grandes fleurs, étole, manipule et voile de calice de même.

Une chasuble bleue de velours cizelé verd à fond jaune, étole, manipule et bourse de calice bordé d'un sisteme d'or faux.

Un dais de velours cramoisi de 7 pieds de large sur 10 de long en découpures, broderies d'or, le tout faux.

Un carreau de velours cramoisi avec des glands d'or faux.

Trois autres carreaux de panne cramoisie.

Deux tapis d'autel simples.

Une niche sculptée et dorée, doublée au dedans de velours cramoisi.

Une chaire à prêcher, garnie de velours cramoisi avec crépines et broderies d'or faux.

Une housse de serge noir pour la chaire à prêcher.

Un tapis de Turquie pour le marchepied de l'autel.

Huit autres petits tapis de baselise de 4 pieds de large sur 6 pieds de long chacun.

Dix demi-rideaux de toile blanche de 3 largeurs chacun sur 4 aulnes de haut.

Deux demi-rideaux de serge verte d'un pied 1/2 de haut sur 4 lez de cour. — Quatre autres *idem* de toile blanche de 3 largeurs chacun sur 4 aulnes de haut.

Quatre tapis de serge cramoisie bordée par le bas d'un galon d'or faux et d'une petite frange aussi d'or faux, ledit tapis de 9 pieds de large sur 5 pieds de long, lesdits tapis posés devant la tribune de la musique.

Une dentelle pour mettre devant l'autel, large de quatre doigts. Une autre dentelle pour mettre au Paradis. Un voile de gaze pour mettre sur le Saint Sacrement.

Linge ancien :

17 aubes, toile de Suisse. — 3 rochets *idem*. — 4 aubes de dentelles de toile de Hollande. — 17 surplis toile de Suisse. — 7 napes de même. — 9 lavabos *idem*. — 3 essuiemains *idem*. — 30 purificatoires, 13 amits, 7 corporaux et 10 cordons.

Linge neuf :

12 aubes de toiles de Suisse. — 4 rochets toile d'Hollande, 24 corporaux *idem*. — 2 surplis pour les prédicateurs, toile de baptiste. — 4 autres surplis pour les acolites, toile de Suisse. — 12 amits *idem* et 24 purificatoires aussi de même toile. — 6 nasses de grosse toile suisse. — 12 essuiemains et 12 serviettes *idem*.

Musique :

Inventaire général de la musique appartenant au Roy, dont le Sieur Laugie est chargé

Sçavoir : Musique latine.

Six messes imprimées de M. Bassany.

Onze partitions de motets reliées en vaux, une autre reliée en verd et six autres en maroquin rouge aux armes du Roy et de la Reine de France par M. Lalande.

Sept livres reliés en verd, renfermant plusieurs motets de symphonie dont l'auteur est inconnu.

Trois leçons de Ténèbres et de Miserere.

Une partition renfermant des motets par Renier.

Motets de différents auteurs qui son De Profundis et Beatus queus eligit.

Recueils de motets à 1, 2, 3, 4, 5 et 7 parties de recueils d'illustres auteurs français et italiens.

Plusieurs motets à symphonie et sans symphonie par Campra.

Dix messes en partitions séparées de différents auteurs.

Dix-huit livres renfermant plusieurs motets de différents auteurs et aussi des messes.

Sept grands livres renfermant plusieurs motets de différents auteurs. — Salve Regina d'un auteur inconnu.

Motets reliés en veau, par La Croix, six messes en papier marbré par Valentin Rathegeber.

Quatre grands motets, un livre renfermant des petits motets et un autre livre contenant trois motets dont le premier est le Miserere par Lully.

Neuf partitions séparées contenant autant de messes et une autre.

Cinq parties contenant le Stabat par « père Gaulez » *(sic)*.

Une autre partition de deux motets : Deus in adjutorium et le Cantique Benedictus.

Motets et Madin :

1. Ad dominum cum Triburen. — 2. Beatus Virgine non abiit. — 3. Beatus Virgine tenet Dominum. — 4. 1re et 2e partie du Benedictus. — 5. Benedictus qui docet. — 6. Benedictus est. — 7 Benedictum Levisti. — 8 Cantate Domino. — 9. Cœli enarrant. — 10. Confitebor tibi Domine. — 11. Conserva me. — 12. De Profundis. — 13. Deus Deocum. — 14. Deus qui simitis. — 15. Deus noster refugium. — 16. Deus Venerunt. — 17. Deus diligant. — 18. Dixit Dominus. — 19. Domine Deus meus. — 20. Domine in virtute tua. — 21. Domine quid multiplicatio. — 22. Domine est terra — 23. Domine regnavit. — 24. Ecce Deus salvator (sans partition non chantée. — 25. Exaudiat. — 26. Exultate Deo. — 27. Exultate justi. — 28. Exurgat Deus. — 29. Gloria in excelsis. — 30. In Domino confido. — 31. Lœtatis sum. — 32. Lauda Jerusalem D. — 33. Laudate Dominum in sanctis. — 34. Laudate pueris. — 35. Levavi oculos. — 36. Miserere mei Deus. — 37. Nisi Dominus. — 38. Notus in Judea. — 39. Omnes gentes. — 40. Quaro treneront. — 41. Regina cœli. — 42. Sacris solennis. — 43. Super Flumina. — 44. Te Deum. — 45. Tantum ergo. — 46. Venite exultemus.

Motets de M. Daverne :

Deum miseratur nostri. — Paratum Cormeum.

Laudate Dominus in santis. — Venite exultenius.

Confitebor. — Cantate Domino. — Dixit Dominus

Domino meo quand dilecta tabernacula.

Œuvres de Monsʳ de la Lande :

1. Benedictus Dominus qui docet. — 2. O filii et filiæ. — 3. Regina Cœli. — 4. Deus in adjutorium. — 5. Usque quo Domini. — 6. Te Deum laudamus. — 7. Confitemini Domino. — 8. Confitebor tibi Domino in toto. — 9. Cantate Domino Cantinum novum. — 10. Miserre mei deus. — 11. Lauda Jerusalem dominus. — 12. Dixit Dominus Domino meo. — 13. Beatis omnis. — 14. Que Madinodum desiderat. — 15. Dominus Regnavit. — 16. Confitebor tibi Deus. — 17. Exultabote deus meus Rex. — 18. Notus in Judea deus. — 19. Venite exultenus. — 20. Credidi propter. — 21. Exurgat deus. — 22. Exultate justi. — 23. Nisi Dominus. — 24. Quaro Frenerunt. — 25. Benedictus Dominus deus Israel. — 26. Beatus vir qui timet Dominum. — 27. Laudate Dominum quonium. — 28. Judea me deus. — 29. De profundis clamavi. — 30. Deus noster. — 31. Dominus regit me. — 32. Ad te Domine Clamabo. — 33. In convertendo Dominus. — 34. Pange lingua. — 35. Domine in virtute me. — 36 Sacris solemnis. — 37. Exultabo te Domine quonia. — 38. Nisi quia Dominus. — 39. Confitebor tibi Domine quoniam. — 40. Magnus Dominus.

Musique françoise et instrumentale :

Sçavoir :

1 Quatre livres bruns de Corelly. — 2. Sept livres des quatre saisons de Vivaloy. — 3. Dix livres de Vinturini. — 4. Huit livres de Locatelly. — 5. Sept livres de Tessarini opéra XO. — 6 et 7. Sept livres verd du même. — 8. Quatre livres d'ouverture d'Handel. — 9. Trois livres trios de M. Estienne. — 10. Trois livres trios de Stamitz. — 11. Trois livres contenant Exaudet, Fritz, Vanmaldere, suite de Le Clair, conversation de Martin et un Tessarini. — 12. Trois livres de trios de Geanotty. — 13. Cinq livres Concerto et jolis airs d'Aubert. — 14. Trois livres trios de Quintini. — 15. Trois livres de Pugnani et Viber trio. — 16. Trois livres trios de Le Clair. — 17. Six petits livres Tessarini trio. — 18. Trois livres Tessarini trio. — 19. Quatre livres simphonies de Camerloquier. — 20. Quatre livres simphonies d'Heber. — 21. Six livres trios de M. Selle — 22. Trois livres trios de M. Le Clair. — 23. Trente trois simphonies de plusieurs auteurs copiées à la main. — 24. Deux œuvres de Straldero. — 25. Vanmaldere, quatre livres de simphonies. — 26. Quatre livres d'Averne. — 27. Six livres de Staldere simphonies. — 28. Quatre livres de Labbé, simphonies. — 29. Quatre livres de Siltz et Ber. — 30. Quatre livres de Cœver, simphonies. — 31. Quatre livres de Riether. — 32. Quatre livres de Papavoine et Gemiani. — 33. Huit livres de Filtz opéra 2. — 34. Sept livres d'Albinoni. — 35. Dix livres simphonies

périodiques et un de Stamitz. — 36. Huit livres de Gemiani, Concerto. — 37. Six livres de Jomelli, Hasse, Vagansail, Stamitz, Richeter, ariettes italiennes de Daverne, Arivic, Martin — 38. Quatre livres de Staldero. — 39. Quatre de Tessarini. — 40. Cinq de Tessarini. — 41. *Idem.* — 42. Quatre livres simphonies Davarianthori. — 43. Quatre livres de Kemnis. — 44. Quatre livres de Davarianthori. — 45. Sept livres trios d'Aubert. — 46. Six livres contenant un Davarianthori, Gossu, Vachon et deux Straldero. — 47. Sept œuvres de M. Campion. — 48. Deux simphonies d'Auvergne. — 49. Recueilles d'airs à deux violons de L'Abbé. — 50. Sept livree de Toeschi, œuvres 1º. et 3º œuvre de Beeck. — 51. Six simphonies de Hayden. — 52. Six simphonies de Cammabich. — 53. Six simphonies de Siltz, 5º œuvre et six simphonies de Touchmoulin, première œuvre, aussi trois simphonies modernes de Cannebich et Schwindl, six simphonies d'Holtzhauer, œuvre 2º.

Quatre paires de cor de chasse de cuivre. — Un petit clavessin ou forte piano peint (réservé). — Une contre Basse. — Deux alto-viola, de plus une pair de cor de chasse. — Un recueil d'air de M. le Breton. — Douze simphonies de Serary. — Six simphonies de haïden. — Douze simphonies périodiques, six simphonies de Schencker, six simphonies de Stamitz, quatre livres de duo de violon. — Un menuet.

Musique vocale :

1. Acis et Galatée. — 2. Deux P. de Phaëton. — 3. Deux P. d'Amadis de Gaule. — 4. Deux P. de Percée. — 5. Deux P. de Bellerofon. — 6. Une P. d'Armide. — 7. Une P. de Médé et Jazon. — 8. Une P. de Rolland. — 9. Une P. d'Issis. — 10. Trois P. de l'Europe Galante. — 11. Deux P. du Triomphe de l'Harmonie. — 12. Deux P. Dapollon. — 13. Une P. du Voyage de l'Amour. — 14. Une P. du Ballet de Chantilly. — 15. Une P. des Fêtes de l'Été. — 16. Une P. de Jephté. — 17. Une P. des Caprices d'Erato. — 18. Une P. du retour des Dieux. — 19. Deux P. des fête grecque et romaine. — 20. Une P. du Triomphe des Sens. — 21. Une P. des fêtes de Thalie. — 22. Quatre P. de Ragonde. — 23 Une P. de la Provensalle. — 24. Une P de Clémens. — 25. Une P de Pan et Doris. — 26. Une P. de Semiramise. — 27. Une P. de Damadis de Grèce. — 28. Une P. du Stratagème de l'Amour. — 29 Une P. Dissé. — 30. Une P. de Calliroée — 31. Une P. de Pigmalion. — 32. Deux P. des Indes galantes. — 33. Deux P. des Talents siriques. — 34. Une P. de Castor et Pollux. — 35. Une P. de la Guirlande. — 36. Deux P. d'Iphigénie. — 37. Une P. de Zaïr. — 38. Une P. des Amours des Déesses. — 39. Une P. de la Chasse au Cerf. — 40. Une P. des Divertissements de Zaïde. — 41. Deux P. d'Almazie. — 42. Une P. de Orphé. — 43. Trois P. Dis-

mene. — 44. Une P. de Tarsise et Zelie — 45. Deux P. du Ballet de la Paix. — 46. Une P. de Scanderbec. — 47. Une P. du Divertissement de M. Lapierre. — 48. Une P. de Thetis et Pelée. — 49. Une P. de Nitetis. — 50. Une P. de l'année Galante. — 51. Deux P. de Dalsimadure — 52. Deux P. de Titon et l'Aurore de Mondauville. — 53. Une P. d'Isbé. — 54. Une P. Dacante et Zephir. — 55. Une P. d'Alsionne. — 56. Trois P. de l'Empire de l'Amour. — 57. Deux P. de Platée. — 58. Deux P. des Amours de Tempé. — 59. Deux P. des amours de Zelindore. — 60. Une P. du Devin du Village. — 61. Une P. des Caractères de Laforet. — 62. Cinq P. du Divertissement de Comédie. — 63. Deux P. de Titon et l'Aurore de Bury. — 64. Deux P. des Amours des Dieux. — 65. Une P. du pouvoir de l'Amour. — 66. Une P. des Grâces. — 67. Une P. d'Ulisse. — 68. Une P. d'Eglée. — 69. Une P. du Divertissement du Triomphe de l'armonie. — 70. Une P de Didon. — 71. Une P. de Zaire, reine de Grenade. — 72. Une P. de Carnavalle du Parnasse. — 73. Une P. de Thésée. — 74. Une P. de Circé. — 75. Une P. de Celine. — 76. Une P. de Cassens. — 77. Une P. de Enée et Lavinie. — Quatre cantabilles. — Un motet de Salu. — Un recueil d'ariettes françoises. — Deux ariettes de M. le Breton.

Opera Bouffoon :

1. Le Maréchal. — 2 Le roi dupé. — 3 On ne s'avise jamais de tout. — 4. Le soldat magicien. — 5 Fête des fous. — 6 Gilles garçon. — 7. Blaise le Savetier. — 8 Le Diable à quatre. — 9. Le Jardinier et son Seigneur. — 10. La Veuve indécise. — 11. Annette et Lubin — 12. Ninette à la Cour. — 13. Le Bûcheron. — 14. La Sorcière — 15. Le Roy et le serrurier. — 16. Le docteur Sangradot. — 17. Le Maître de musique. — 18 Deux P. de la servante maîtresse. — 19. La Bohémienne. — 20. Le Maître en droit. — 21. Sanchot. — 22. Le Guy de chêne. — 23. Le Peintre amoureux de son modèle. — 24. Les deux chasseurs et la laitière. — 25. La Fille mal gardée. — 26. Les Troqueurs. — 27. Recueils d'airs italiens et français. — 28. Cantatille de M. le fevre. — 29. Deux P. du Salve regina de M. Campion. — 30. Une P. des duos de M. de Lagarde. — Rose et Colas.

Supplément :

La Bohémienne. — Le Médecin d'amour. — Le Chinois. — Bertholle à la ville. — Baiocco et Serpilla. — Le prétendu. — Georget et Georgette. — Manette et Lucas. — Les aveux indiscrets. — Les deux cousines. — Les deux sœurs rivales. — Le Musicien. — Mazet. — Nina et Lindort.

Nous soussignés reconnaissons que Messieurs les exécuteurs testamen-

taires du feu Roy de Pologne nous ont remis tous les livres et papiers de musique détaillé en l'inventaire des autres parts.

Je soussigné, maître de musique de la Chambre et de la Chapelle de feu Sa Majesté le Roy de Pologne, reconnais avoir reçu la musique seulement.

<div style="text-align:right">Piton.</div>

Inventaire des meubles, habits et autres effets de la Comédie, à la charge d'André, concierge.

Première armoire à 2 volets.

Habits à ajustement des femmes :

Un habit de damas jonquille, manteau et juppe à fleurs d'argent.

Un habit de gros de Tours jonquille, manteau et juppe aussi de fleurs d'argent.

Un habit de gros de Tours blanc à fleurs d'argent gris de laine et corset de même.

Un habit à la romaine, gros de Naples à fleurs d'argent la queue, la juppe et le corset.

Une queue à la Romaine, de taffetas jonquille avec le corset garni de réseaux d'argent faux.

Une juppe de paisanne pourpre et son corset de même à fleurs d'argent.

Un habit à la romaine couleur de rose moëré d'argent garni de mouches d'argent fin, la queue couverte d'un moëré d'argent faux garni d'une dentelle fausse.

Un manteau de Damas blanc et la juppe brodée en argent fin et couleur de cerise.

Un manteau de moëre blanche et sa juppe de même.

Une juppe de toile blanche et son corset garnis en plein de gaz d'argent faux.

Un domino blanc peint en pavots.

Deux habits blancs de danseurs, garnis de gaze et chenille d'argent faux, juppe et corset.

Quatre habits de danseuses couleur de rose garnis de gaze et chenilles d'argent faux, juppe et corset.

Un domino couleur de rose. — Une mante couleur de rose garnie de chenilles d'argent faux.

Une mante couleur de rose doublée de moëre en argent faux et garnie de réseaux même argent

Une mante de taffetas couleur de ciel garnie de taffetas blanc déchiqueté. — 2 écharpes de taffetas noir.

Un voile couleur de rose. — Un corset de taffetas blanc la pièce et les paremens de taffetas bleu.

Un habit de païsan de taffetas blanc, la veste couleur de rose garnie en taffetas blanc et déchiqueture couleur de rose avec son chapeau de même.

Un habit hollandois gros de Tours couleur de maron la culotte et la veste de calamette rayée.

Un habit de chanteuse de taffetas couleur de pourpre couvert d'une gaze d'Italie garnie d'une déchiqueture de taffetas et d'un petit galon d'argent faux. — Un habit d'homme de pantomine de taffetas brun garni de taffetas couleur de rose, la veste de même taffetas.

Cinq habits de jardiniers de taffetas blanc garnis d'une déchiqueture de taffetas verd, le devant de la veste de taffetas couleur rose garni d'une déchiqueture de taffetas verd. — 4 corsets de taffetas blanc uni. — Un habit à la Turque, gros de Tours jaune, la soubreveste et le manteau garnis de réseaux d'argent faux. — Un autre habit à la Turque de gros de Tours dessin verd la soubreveste d'une moëre d'or faux et garnis d'une dentelle d'argent faux. — Un manteau à la Turque de drap vert garni de Brandebourgs d'argent faux.

Un habit de berger le corps avec le tonnelet couleur de rose garni de rubans blancs.

Deux robes de toile jaune et leur toque de même garnie de ruban de fil couleur de rose.

Deux habits de Sosie de taffetas bleu garnis de ruban bleu, le corset brun, les paremens rouges garnis de même ruban.

Un habit de paisanne de serge garni de ruban de fil blanc, le corset de même.

Un autre habit de paisanne de serge blanche garni de ruban de soye couleur de rose.

Un habit de paisanne de Calemente rouge garni de bandes de taffetas de plusieurs couleurs, le corset de même.

Une juppe de paisanne de serge rouge et jaune le corset rouge garni de rubans de fil blanc.

Un petit fourreau d'enfant le corps couleur de rose garni d'une dentelle d'argent faux et la juppe de taffetas verd et la petite culotte couleur de rose.

Un habit de Pierrette de finet, *idem* de Pierrot.

Deux tonnelets de taffetas bleu garni de rubans couleur de rose.

Un tonnelet de taffetas couleur de rose garni de rubans blancs. — Un habit à la Romaine de moëre bleue brodé en argent faux et frange d'argent

faux autour. — Un habit à la Romaine, de damas verd garni de franges d'argent faux. — Un habit à la Romaine, garni de damas bleu et de franges d'argent faux. — Un habit à la Romaine de moere verte, gorge ornée de dentelle d'argent faux. — Un habit à la Romaine de serge rouge, le corps brodé en argent faux et le tonnelet de même garni de franges jaunes.

Un habit de Samson, de satin pourpre, garni de paux et de réseaux d'argent faux.

Six robes de serge rouge quatre pourpoints de même serge, quatre culottes six bonnets carrés même serge. — Deux bandes de serge rouge. — Un Drapeau de taffetas couleur de rose peint en raies. — Six girouettes et quatre cordons peints de même. — Un chapeau de Polichinel de toile noire garni de rubans couleur de rose.

Un habit de serge rouge garni de peau.

Un habit de paisanne de serge rouge garni de brandebourgs d'argent faux et de gros boutons.

Une veste de serge rouge garnie de ruban fil jaune. — Un grand manteau noir. — Un petit manteau noir. — Une robe d'avocat de serge noire. — Une robe d'avocat de serge de Couti. — Une robe de femme d'étamine noire. — Trois pourpoints de serge noire, une garnie en frisé.

Un habit de Cristorel, la veste et la culotte.

Trois culottes de serge noire, huit voiles de gaze blanche dont un grand et sept petits.

Deux bandes de taffetas de couleur de rose garni d'un galon faux. — Une ceinture de taffetas couleur de rose de dentelle d'argent faux et franges fausses. — Six bandes de taffetas deux couleurs de rose, deux jaunes et deux bleues avec un bonnet de marotte, le tout garni d'un petit galon d'argent faux et grelots.

Deux ceintures de gaze d'argent faux.

Une première de taffetas blanc garni de miret.

Deux tabelliers de gaze garni de déchiquetures de taffetas. — Deux tabelliers de gaze à fleurs un à soubrette et l'autre un peu plus grand. — Un petit tabellier de taffetas couleur de rose garni de dentelle d'argent fin.

Deux paires de manches de cour une verte et l'autre couleur de rose. — Une autre paire de manches de cour de ruban couleur de rose avec les brasselets de même. — Trois rabats de voile unie. — Une fraise — Six écharpes de taffetas, deux couleurs de rose deux vertes et deux blanches garnies de dentelles et franges d'argent faux. — Cinq bonnets blancs de taffetas garni de chenilles d'argent faux.

Seconde armoire.

Habits d'homme :

Un habit de plat d'argent, la veste de drap d'or et argent, de soye couleur de cerise. Les paremens de l'habit de même.

Un habillement de drap d'argent et veste de même et soye de plusieurs couleurs les paremens pareils. — Un habit de drap d'argent et veste de même et soye de plusieurs couleurs les paremens pareils. — Un habit de drap brun à galons d'or.

Un habit de plat d'or, la veste de drap d'or.

Un habit de moere verte, la veste de moëre jaune d'or et paremens de même.

Un habit de moëre blanc et argent, la veste de moëre jaune d'or et garnie de geais et franges de soye paremens garnis de geais

Un habit de velours gris souris, la veste de satin brodé en or et soye et paremens de même.

Un habit de velours canelle gauffrée.

Un habit de drap gris de souris et boutonnière d'argent brodé et parement de drap d'argent et la culotte — Un habit de pluche rouge, brandebourgs de soye. — Une veste de drap brun, boutonnière d'argent et brodé en argent.

Un petit habit de matelot de taffetas blanc garni de velours rouge et un petit bord d'argent et un petit chapeau couvert de taffetas blanc.

Deux grands casques à la Romaine avec plumets.

Trois grands turbans turcs garnis de mousseline.

Cinq autres petits turbans de taffetas couleur de rose garnis de mousseline. — Deux petits turbans de taffetas verd. — Un chapeau bordé d'or fin. — Un chapeau à la Romaine, le plumet et le bord brodé en argent fin.

Un chapeau couvert de taffetas couleur de rose et blanc.

Troisième armoire :

Habits d'homme pour la danse :

Quatre habits de taffetas bleu garnis de gaze et de dentelles d'argent avec leurs casques et entours.

Huit habits de taffetas couleur de rose garnis de gaze et de chenilles d'argent faux avec leurs casques.

Un habit de taffetas bleu garni d'une déchiqueture de taffetas blanc. — Un habit d'amour, de taffetas couleur de rose garni de gaze d'argent faux et chenille de même argent — Un habit de chanteur garni de gaze d'Italie garni de réseaux de galons d'argent et d'une déchiqueture de taffetas.

Six habits d'américains de gros de Tours brun de toile peinte avec leurs casques de même.

Six habits de Furies de toile noire glacée peints en flamme de feu avec leurs casques de même.

Cinq ceintures de laine et d'argent faux.

Un pourpoint de taffetas noir, une culotte et un manteau. — Un habit d'américain, de toile bleue glacée peint en plumes d'autruches et une figure de furie peinte sur l'estoma avec son bonnet de même.

Deux tonnelets et deux culottes de toile blanche unie. — Six bonnets pointus de toile glacée couleur de rose. — Un grand turban de papier peint. — Un casque bordé de galons d'argent faux.

Quatrième armoire.

Habits d'homme :

Cinq habits de paisans, de serge rouge et verte garnis de rubans de fil et leurs culottes de même. — Un habit de païsan, de serge verte garni de ruban de fil rouge et blanc.

Un habit de paisan, uni de serge verte ventre de biche, la veste de serge bleue et la culotte garnie de ruban couleur de rose.

Un habit de statue de toile blanche, la culotte et le bonnet de même. — Un habit de Polichinel de serge jaune à boutons de bois avec la culotte garnie de ruban couleur de rose.

Un boudrecheu de serge bleue galonnée d'argent faux. — Un autre aussi de serge bleue unie. — Deux autres de serge noire unie. — Un habit de Mazatin, de calamine raiée pourpoint, culotte et toque. — Un habit de fou avec sa culotte de serge jaune et rouge garnie de ruban de fil blanc. — Un habit de serge jaune avec sa culotte garnie de brandebourgs verts de laine.

Un habit d'homme de finet blanc sans manche bordé de ruban couleur de rose.

Un petit habit de matelot avec sa culotte de serge blanche de fil bleu et couleur de rose. — Un habit de domestique de serge bleue garnie de ruban de fil velouré avec son bonnet de même à paremens rouges.

Un petit habit de domestique, de bouracan bleu paremens de serge rouge garnis de brandebourgs de soye. — Un habit de paisan de gros drap de laine avec sa culotte de même. — Un habit de toile brune de ramoneur de cheminée.

Deux habits d'arlequins.

Une médalier de Don Japhète. — Deux chaînes d'esclaves. — Deux perruques. — Un fouet de poste. — Deux boëtes de fer blanc.

Cinquième armoire.

Habits d'homme pour la Danse :

Un habit de taffetas couleur de soye garni d'un volant de gaze d'argent faux et dentelles même argent. — Un habit de taffetas bleu et blanc garni de guirlandes de gaze d'argent faux, de chenilles, de galons et réseaux de même argent.

Un habit de gros de Tours brun garni d'un satin blanc et brandebourgs de chenilles, paillettes et réseaux d'argent faux.

Un habit de furie de taffetas couleur de cerise garni de satin noir peint en flammes de feu et des serpents autour des manches, avec son casque garni d'un dragon.

Un habit de taffetas couleur de ciel garni de taffetas blanc déchiqueté et pailleté avec son casque de même

Un habit de taffetas blanc garni de taffetas verd, chenilles paillettes et réseaux le tout d'argent faux avec son casque de même.

Un habit de taffetas couleur de rose garni de taffetas blanc, chenilles, paillettes réseaux le tout argent faux. — Un habit de taffetas jaune garni de ruban bleu Brandebourgs, chenilles et réseaux le tout d'argent faux avec son casque de même.

Deux commodes à quatre tiroirs chacune, dans lesquelles sont :

Sçavoir :

Une musette d'osier couverte de toile peinte.

Un petit habit d'amour de taffetas couleur de rose et le tonnelet de taffetas blanc et dentelle d'argent faux. — Un tabellier de mousseline raiée.

Cinq habits de toile blanche unie avec leur corset de même. — Un habit de matelot de serge blanc garni de ruban de couleur de rose, sa culotte de même.

Quatre habits de macassins de serge jaune avec les culottes pourpoints et bonnets de même.

Deux habits de Sosie de serge verte garnie de rubans de fil blanc avec leurs bonnets garnis d'un petit ruban en argent.

Un habit de pantomine de femme, de gros de Tours brun garni d'un taffetas couleur de cerise et chenille d'argent faux. — Un habit de femme de taffetas couleur de cerise et garni de gaze d'argent faux. — Un habit de taffetas blanc garni en volant de même taffetas chenilles et paillettes.

Un habit à la Romaine de drap de Sicile bleu et blanc garni à franges d'argent faux.

Un habit de chanteuse de taffetas couleur de pourpre garni de gaze

d'Italie garni d'une déchiqueture de taffetas couleur de rose et d'un petit galon et paillettes.

Trois habits de danseuse, de taffetas blanc garni d'une déchiqueture de taffetas vert, le corset de même.

Douze collerets de toile glacée noire bordés d'un petit ruban couleur de rose. — Trois paniers de femme dont deux de toile flambée et l'autre raiée.

Trois paniers à la Romaine de toile raiée.

Un habit de Lyon de toile peinte et la tête de carton peint. — Une culotte de calamette rouge gauffrée garnie d'un petit ruban jaune et bleu. — Un tapis de toile verte. — Un écritoire de cuivre. — Un perroquet d'osier couvert de toile peinte. — Un caducée de mercure, en fer blanc. — Trois bonnets pointus de fer blanc. — Un chapeau noir uni. — Un grand chapeau noir à bord d'argent faux. — Quatre autres chapeaux couverts de taffetas de plusieurs couleurs. — Huit guirlandes de fleurs de papier découpé de velin. — Une lanterne de fer garnie de cordages pour mettre un homme dedans, le dessous est de bois.

Pierreries marquées R :

Une grande rose de huit pierres et une pierre rouge au milieu. — Deux roses à six pierres un rouge dans le milieu. — Douze roses à neuf pierres. — Deux roses à cinq pierres. — Une petite rose à onze pierres et une grosse au milieu. — Deux grosses pierres bleues. — Deux autres jaunes de la même grosseur. — Deux moitiés de roses de huit pierres chacune. — Une rose de plusieurs couleurs montée d'argent. — Deux papillons. — Onze poinçons blancs montés en argent doré. — Une pierre bleue montée en argent avec de l'agathe dessous. — Six petits châtons à deux pierres. — Deux pierres rouges. — Trente trois petits chatons tant bons que mauvais. — Un ciseau de bois de jardinier argenté. — Deux poignards de bois doré. — Trois fausse queues de crin et deux barbes. — Deux chevaux d'osier couverts de toile peinte. — Un chameau de même façon. — 2 drapeaux de toile verte garnis de papier argenté. — Un âne de toile peinte. — Quatre tambours de basque.

Meubles :

Neuf lustres de cristal sur le théâtre, dont cinq à bobèches et quatre à six.

Dans chacune des trois loges un feu garni de deux chenets, pèle et pincettes.

Quatre chaises et un sopha de paille dans les deux loges sur le Théâtre. — Deux chaises tapissées de papier rouge dont l'une est dans la loge de

M. le Duc et l'autre dans celle de Madame la Duchesse. — Un fauteuil garni en panne rouge, sur le Théâtre.

Une table pour le Théâtre, une échelle à deux faces, une grande échelle, 22 chaises de pailles vieilles, douze tabourets de paille. — Un marchepied de bois de sapin, un autre de bois de chêne. Quatre caisses de sapin ferrées. — Deux coffres de même bois et leurs serrures.

Parquet :

Le fauteuil du Roy, de bois doré couvert de damas cramoisi avec la housse de flanelle jaune. — Dix vieux tabourets de tapisserie, douze tabourets garnis de panne gauffrée, à bandes jaunes bleues et blanches.

Une banquette de panne gauffrée à bandes rouges bleues et blanches. — Deux grandes banquettes garnies de panne cramoisie.

Une petite banquette de panne gauffrée à raies bleues rouges et blanches. — Deux fourneaux de fonte. — Une chaise de canne.

Dans chacune des loges, à côté du parquet, deux banquettes postiges de panne rouge. — Cinq lanternes à plaques et cinq autres. — Deux gros fourneaux à l'entrée de la Comédie.

Fait et arrêté le 5 mars 1753, nous soussigné conseiller de l'Hostel de Ville de Nancy reconnaissons avoir reçu du concierge de la Comédie tous les effets portés au présent inventaire pour ce département avec la réserve du fauteuil du Roy, des banquettes, tabourets et chaises de paille, fourneaux de fontes et garnitures de cheminée, le tout suivant les ordres du Roy qui a eu la bonté de faire présent de tous cesdits effets à l'Hostel de Ville de Nancy pour servir à la nouvelle salle de Comédie que Sa Majesté a fait construire.

Finit à Lunéville le 17 avril 1755

 N. Puiseur. J Chapuis.

Ce jourd'hui 22 mars 1756, on a remis au sieur Puiseur, conseiller à l'Hostel de Ville de Nancy, le fond d'une ancienne décoration représentant un Palais en cinq morceaux, la décoration représentant un bois avec le fond, la décoration qui représente une tapisserie cramoisie, deux fourneaux de fonte de fer et deux en terre brune, un fond de théâtre représentant une mer et des toiles qui forment un Ciel, un balcon de sapin avec le marchepied, un lit de repos peint pour les pantomines avec huit pots de fleurs en carton, le tout pour servir à la Comédie de Nancy, suivant l'intention du Roy

Archives nationales, Paris, K. K. 1129.

ÉLÉVATION DU PAVILLON DE CHAVTEMEUX DU COTE DE L'ENTRÉE

Inventaire général des Meubles et effets du Château de Chanteheux (près Lunéville).

Vérifié le 14 may 1753, à la charge du Sr Blaise concierge.

Sçavoir :

Salon d'en bas :

Emporté à la Quascade *(sic)* de Lunéville.

La Statue de Louis XV, en bronze, de deux pieds 1/2 de haut avec son piédestal de marbre artificiel.

Huit demi portières de sciamoise d'un carré 1/2 de large chacune sur quatre aunes 1/2 de haut avec leurs pentes, glands et cordons.

Deux sophas de 7 pieds 4 pouces de long, couvert de même sciamoise, que les portières.

Quatorze tabourets de bois sculpté couverts de tapisserie à la mosaïque, à 6ᵗ l'un.

Quatre tables ceintrées à pieds d'assemblage avec leurs charnières.

Emportées depuis que le roi n'y mange plus.

Une chaise de paille avec fer, deux carreaux couverts de camelot verd cramoisi.

Quatre lustres de bois doré à huit branches chacun.

Un autre lustre au milieu à douze branches aussi de bois sculpté et doré.

Premier et appartement au rez de chaussée.

Chambre à coucher :

Une tenture de tapisserie de flanelle fond jaune et fleurs rouges sur deux aunes de haut et sur douze de cours.

Un lit en niche garni de ses trois dossiers, fond, quatre petites pentes, trois chantournés, courte pointe, une pente et uns embrassement, deux demi rideaux de deux lez chacun, le tout de flanelle semblable à la tapisserie, la couchette avec son chassis sanglé, un sommier de toile à carreau, deux couvertures de laine fine, un traversin de couty rempli de plumes d'oyes, un autre de toile de Montbéliard, rempli de crins, 100 l.

Quatre demi rideaux de croisées de deux lez chacun sur deux aunes de même flanelle. — Deux fauteuils de paille avec leurs coussins au dos et au fond. — Six chaises de paille avec leur carreau au fond et le tout couvert de même flanelle. — Un feu d'argent haché pèles et pincettes avec leurs boutons d'argent haché. — Une table avec pied tourné et son tiroir. — Un tapis de drap verd.

Garderobe Cabinet :

Entresol au-dessus de l'appartement cy-dessus Tapisserie et lit en indienne, avec deux garderobes.

Second et appartement au rez de chaussée.

Chambre à coucher ornée de tapisserie de Camelot verd gauffré avec lit garni de même.

Table à pied de biche et deux petites garderobes à côté de la niche du lit.

Cabinet :

tapissé d'indienne en points de hongrie.

Entresol :

Au dessus du second appartenant du rez de chaussée, orné de tapisseries d'indienne avec deux petites garderobes de même.

Salle des gardes :

Avec six lits de sangle, tables, bancs, chenets de fer à la cheminée

Salle des valets de pied:

Avec quatre lit de sangle.
Par l'escalier en montant au salon d'en haut.
Une lanterne ronde de verre avec son coupillon.
Une autre grande de verre à quatre pans avec quatre bobèches.

Salon au premier étage :

Huit fauteuils, les pieds à rouleaux peints en verd avec des moulures argentées, couverts de damas des Indes bleu, le fond et dossier bordé d'un large et petit galon d'argent, les manchettes bordées seulement d'un petit galon aussi d'argent, avec des housses.

Dix-huit tabourets de même façon, huit banquettes de canne peinte en bleu. — Quarante huit demi-rideaux de gros de Tours et gourgouran rayé, avec cordons, avec toile blanche encadrées d'indienne bleue, seize demi portières damas bleu des Indes, chacune bordée toute en tour d'un grand et petit galon d'argent doublé de taffetas bleu, un croissant en cuivre argenté à chaque demi rideau et portière

Cinq tables de jeu, une à cinq pans, une de Breland, une de Cadril brisé recouvertes de drap verd.

Une table servant de tric trac avec son tiroir où sont 6 dames blanches et 16 noires d'ivoire deux cornets de corne et deux bobèches de cuivre argenté et une écritoire.

Treize lustres dont un grand dans le milieu à 24 bobèches, quatre à 8 bobèches, 8 à six avec les branches de cuivre argenté, lesdits lustres de verre de Bohême avec leurs housses de Couty rayé. — Seize girandoles de

même verre à huit branches chacune de cuivre argenté dont huit à pieds en consoles de bois doré et les autres dans les pilastres, 576 l.

Seize autres girandoles à quatre branches chacune sur la gallerie de la dite salle.

Quatre feux de cuivre doré d'or moulu représentant différentes figures, pêles, pincettes et tenailles chacune garnie de pommes de cuivre doré.

Huit bras de cheminée à deux branches chacun, de porcelaine dorée émaillée à trois branches bobèches de cuivre doré, 576 l.

Un Trumeau sur chacune des quatre cheminées avec leurs cadres de bois dorés sculptés en deux glaces dont l'une de sept pieds de haut et l'autre de trois pieds quatre pouces de haut l'une et l'autre sur 4 pieds de large, 5800 l.

Trois figures de terre de pipe sur chacune des cheminées et deux petits animaux, et fayence, 24 l.

Un paravent en 6 feuilles peintes des 2 côtés, 48 l.

Quatre paniers d'osier pour mettre du bois.

Un tableau dans le buffet représentant un dessert en fruits. — 48 tabourets de paille sur la gallerie.

Petit appartement bleu, servant au Roy donnant dans le salon :

Un lit en niche garni de damas des Indes bleu avec des accessoires, 200 l.

Un fauteuil en Bergère. — Quatre tabourets de bois peint en bleu moulures bleues, le tout couvert de Damas bleu, avec housses. — Deux demi rideaux de croisées, taffetas bleu, 24 l. — Un bureau en secrétaire de bois de palissandre. — Une pendule supportée par deux Chinois, 120 l. — Un écran en tablettes de papier avec une bobèche. — Un feu de cuivre représentant un paisen et une paisanne avec pelles, pincettes et tenailles avec les boules en cuivre doré. — Une glace sur la cheminée de 2 pieds 8 pouces de haut sur la même largeur avec sa moulure sculptée et dorée avec un petit tableau dessus peint en pastel. 100 l.

Un autre petit tableau au pastel représentant la Vierge tenant l'Enfant Jésus, 12 l.

Un lustre en émail, cuivre doré avec quatre bobèches, entouré de feuilles et fleurs, 24 l.

Une tente de couty pour mettre devant la vitre.

Deux petites bobèches de cuivre doré à fleurs émaillées supportées par deux chiens de porcelaine, 5 l.

Cabinet :

Trente cinq tableaux peints sur verre avec une moulure dorée, 105 l. — Seize autres tableaux peints sur carton, mêmes cadres, 30 l.

Deux sophas couverts de moquette gauffrée verte pouvant servir de lits. — Deux tabourets damas verd. — Une petite table de bois de palissandre à écrire avec deux petits tiroirs dont l'un sert d'écritoire.

Quatre demi rideaux de croisées de taffetas verd.

Dans la garderobe tendue d'étoffe de Picardie :

Une chaise percée peinte en jaune, en forme d'urne.
Une table de nuit à pieds de biche.

Petit appartement vis à vis celui du Roy :

Contenant : Un lit en niche avec ses accessoires, rideau en pékin fond blanc doublé de taffetas blanc, rideaux de croisées *idem* fond blanc à ramages ainsi que quatre demi portières, un fauteuil en bergère à pieds de biche fond gris-blanc, moulures dorées et quatre tabourets de même, un bureau en secrétaire en bois de palissandre. — Un écran à tablettes de papier peint.

Un lustre à six bobèches de cuivre émaillé garni d'un oiseau dans une cage entouré de feuilles et de fleurs, 30 l.

Un petit feu doré avec accessoires. Deux girandoles de cuivre doré à deux branches chacune avec un tronc d'arbre de fayence avec des feuillages et fleurs, 24 l.

Une glace sur la cheminée, de 2 pieds 1/2 de large et deux pieds quatre pouces de haut.

Un tableau pointillé à la plume au-dessus de la cheminée représentant plusieurs figures, le tout encadré d'une moulure sculptée et dorée, 100 l.

Trois encoignures de bois peint avec un dessus de marbre, chacune de ces tablettes à six étages.

Cinq tableaux peints sur toile en panneaux de vingt pouces de large sur six pieds de haut avec des moulures dorées servant de cadres.

Incrusté dans la Boiserie un tableau représentant l'Ascension avec son cadre à plaque de cuivre doré, 100 l.

La garderobe tenant à cette chambre

Troisième appartement peint en bleu.

Contenant un lit en niche, garni de Perse des Indes, fond blanc à ramages, huit 1/2 rideaux *idem* de croisées et quatre demi portières de même. — Une bergère et quatre tabourets peints en verd et moulures dorées. — Un bureau en secrétaire en bois de palissandre. — Un feu de cuivre doré représentant deux chiens, avec accessoires. — Deux bougeoirs de cuivre doré garni d'un petit chien en émail garni de fleurs. — (Transportés à l'appartement du Roy) Deux bras à deux branches de cuivre doré.

— Une glace. — Un tableau au dessus représentant des galleries, pointillés à la plume, le tout encadré d'une moulure sculptée et dorée, 100 l.

Un lustre d'émail à six bobèches de cuivre doré avec un petit oiseau au milieu, 24 l.

Cinq tableaux peints sur toile de 20 pouces de large sur six de haut, en panneaux encadrés d'une moulure dorée (incrustés dans la boiserie).

Trois encoignures peintes en bleu avec chacune leur dessus de marbre et leurs tablettes au dessus.

La Garderobe y attenant.

Chapelle :

(Cette chapelle a été donnée à la paroisse de Chanteheu et elle est remplacée par une autre de taffetas fond blanc avec des fleurs d'argent et soye de différentes couleurs bordée d'un galon d'or.)

Une chasuble d'une vieille étoffe des Indes à fleurs d'argent bordée d'un petit galon d'argent, la croix bordée aussi d'un galon d'argent d'un pouce de large. — L'étole et manipule de différentes étoffes bordés d'un ruban couleur de roses. — Un voile de calice d'un vieux drap d'argent. — Une autre de toile de Suisse, une nappe d'autel même toile, un calice de vermeil avec sa patenne, un crucifix de bois verni, un missel avec son pupitre, une sonnette de même.

Un tableau représentant la Vierge avec son cadre doré, 100 l. — Un carreau couvert de camelot cramoisi pour le Roy. — Une housse bordée d'un galon d'argent. — Un tapis de serge verte.

Entresol :

Au dessus de l'appartement du Roy, l'escalier en montant est garni d'une tapisserie de Picardie.

La première chambre garnie de dix neuf estampes chinoises. — Six demi rideaux d'indienne table pliante et quatre chaises de paille.

Chambre à coucher :

Garnie de tapisserie d'indienne à fond rouge, d'un lit et rideaux.
Entresol au dessus de l'appartement de Pekin.

Chambre à coucher :

Avec lit à la Bohémienne indienne fond blanc à ramages, rideaux de même et 25 estampes chinoises servant de tapisserie (incrusté et hors d'état de servir). — Chenets de cuivre.

Cabinet y attenant et garni de douze estampes chinoises incrustées dans la muraille.

Entresol au-dessus de l'appartement peint en bleu :

Chambre garnie de vingt trois estampes chinoises incrustées dans le mur, garnie d'un lit à la bohémienne, garni d'indienne de fond blanc à ramages, rideaux de même, garniture de cheminée.

Cabinet, *idem* garni d'estampes chinoises dans le mur :

Meubles ordinaires laissés en dépôt à Aumot, puis à Blaise, concierge de Chanteheu, entre autres le lit à tombeau du Chevalier le Brasseur, et un lit à quatre colonnes avec rideau de serge verte. — Douze chandeliers ronds en cuivre. — Douze en argent haché. — Deux fontaines et deux cuvettes en cuivre. — Six têtes à perruques. — Une petite lanterne portative.

Inventaire de Jolivet.
Inventaire des meubles et effets du Château Roïal de Jolivet (près Lunéville).

N° I

Appartement du Roy.
Chambre à coucher :

Un lit à Baldaquin représentant un lit le jour, garni en ouvrant ledit lit de repos, il en sort un grand de quatre pieds et demi de large sur sept pieds de long, son baldaquin, le fond en Dôme, le tout garni d'un Damas verd de Lyon, deux mains pour attacher les rideaux, 24 l.

Huit demi rideaux de taffetas d'Angleterre verd, une bergère *idem*, six pliants *idem*.

Une tenture de tapisserie de moëre verte, un feu d'argent haché, deux bras de même à doubles branches au-dessus de la cheminée.

Un trumeau au-dessus de cinq pieds trois pouces de haut sur trois pieds trois pouces de large en deux glaces avec sa bordure dorée ceintrée par le haut de l'oreille, 230 l.

Une commode à l'angloise de bois de palissandre avec un grand tiroir et deux peints, ses mains et sa garniture de cuivre en couleur, une agraffe dans les deux coins, quatre sabots et un filet qui règne tout autour, le tout de cuivre en couleur avec son dessus de marbre, 30 l.

Une table à écritoire avec son carreau de papier de Chine à pied de biche et son bougeoir d'argent haché et qui s'allonge. — Une table de jeu à pieds de biche qui se plie en deux, bois d'Amaranthe, couverte de drap verd. (Envoyée à Chanteheu).

Une pendule à répétition avec sa boëte et son étuy pour la transporter, garnie de cuivre doré et rocaille, faite par *Minnel*, 200 l.

Un baromètre de bois noir avec des plaques de cuivre et argent incrustées dedans et un cadran d'argent au dessus.

Trente deux tableaux de différentes grandeurs et représentant différents sujets, 726 l.

(Rendu à M. de Bassompierre son portrait.)

Une petite table avec une petite bibliothèque dessus venant à l'appartement de la Reine.

Deux petites figures de fayence portant chacune une corbeille compris avec l'article de la bibliothèque

Cabinet attenant avec lit à pied de biche, serge à fond blanc, tabourets, rideaux de même. — Un petit bureau ou secrétaire du bois de la Chine à pieds de biche avec son écritoire de cuivre.

Le cabinet tapissé de onze estampes chinoises de papier colées sur toile incrustées dans les panneaux de boiserie avec des pilastres entre chaque panneau aussi de papier et représentant des paysages chinois.

La garderobe garnie d'une petite tapisserie d'Herline, une table de nuit de bois d'ébène et une chaise percée avec son bassin de fayence.

Entresol :

Là couchaient les valets de chambre au-dessus de la garderobe.

N° II

Appartement cy-devant occupé par M: le Maréchal.

Un lit à niche, de quadrillé, doublé de serge verte, ainsi que les demi-portières et rideaux, une commode en marqueterie commune avec les mains de cuivre, garniture de cheminée. Tenture de camelot gauffré verd le cabinet de même, ainsi que la garderobe.

N° III

Salle à manger du Roy

Une tapisserie de toile peinte en huile en huit pièces, représentant les Métamorphoses d'Ovide, 100 l.

Vingt-quatre chaises de cannes à roulots avec des marche-pieds. — Deux banquettes de canne. — Dix-huit demi-rideaux de croisées, toile blanche encadrées d'indienne. — 2 lustres de verre à six branches avec bobèches fer blanc. — Deux chenets de fer avec accessoires. Deux bras de cuivre en couleur à doubles branches à côté de la cheminée. — Un trumeau sur les cheminées en trois glaces de trois pieds de large sur six de haut encadrées d'une moulure dorée d'un pouce de large. — Une table à quadrille à pieds

de biche avec ses quatre tiroirs couververte de drap vert et son dessus de toile cirée. — Une table de piquet à pieds de biche avec un tiroir, couverte de drap verd. — Une table de tric-trac de bois d'amaranthe et le tric-trac en bois d'ébène, garnie de ses dames blanches et noires de deux cornets et de ses dez. — Deux tiroirs fermant à clef dont un est garni d'une écritoire, un sablier de cuivre, un dessus couvert d'un maroquin noir garni de bois d'amaranthe. — Une cuvette de cuivre rouge avec sa fontaine à 2 robinets sur son pied de bois de chêne. — Un jeux de trou madame, couverte de drap verd, avec quatorze petites billes et la housse de soie verte. — Quatre petits tableaux peints sur verre sur les quatre portes. — Une carte représentant Jolivet. — Une autre représentant la Malgrange. — Un surtout de plomb en rocaille orné de plusieurs figures chinoises. — Une grande table pour manger le Roy, avec ses quatre pieds.

N° IV

Appartement de Madame la Duchesse Ossolinska

Antichambre :

Quatre demi-rideaux croisées toile blanche encadrée d'une bordure d'indienne. — Deux chenets et accessoires. — Une carte géométrique représentant le bois du finage d'Huviller.

Chambre à coucher :

Un lit à la Duchesse, dossier plissé, taffetas vert, deux mains le tout en moëre verte de fil avec housse de serge verte. — Un grand sopha à pieds de biche, damas verd. — Une bergère de même, deux tabourets, six pliants, quatre demi-portières de moëre verte, quatre demi-rideaux taffetas verd. — Une commode à trois tiroirs, un miroir à cadre doré au-dessus de la commode dont la glace est de vingt-deux pouces de haut sur dix-sept de large avec son chapiteau doré. — Deux chenets garnis et garde-robe en damas de Caux, un dessus de porte et un dessus d'arcade ceintré de même avec lit et accessoires.

N° V

Appartement de M. le Duc Ossolinky.

Tapisserie de Brocatelle d'Italie, et lit à quatre colonnes, garniture moere verte de fil, brochée à ramages et encadrées tout autour d'une bordure de satin de Bruges, quatre pommes avec leurs houppes de soye plate. — Deux demi-portières de même et quatre rideaux de croisées toile blanche encadrée d'une bordure d'indienne. — Un sopha à pied de biche couvert de brocatelle d'Italie semblable à la tapisserie couvert de son fourreau de toile rouge. — Deux chaises et un fauteuil de bois jaune couverts de quadrillé

bordé d'un ruban verd, table de nuit pied de biche. — Table à quadrille pieds de biche garnie de drap verd, une deuxième table à pieds de biche avec son tiroir, deux chenets à pomme de cuivre.

Cabinet :

Une tapisserie de la Manufacture de Nancy, de huit aunes de cours sur trois aunes de haut borduré tout autour, un dessus de porte et un dessus de vitre de même, 30 l.

Deux demi-rideaux de croisées quadrillé avec cordons verts. — Deux autres rideaux aussi de quadrillé. — Un sopha de huit pieds de long, les pieds à rouleaux, couvert de moquette gauffrée à rayes. — 2 chaisses de paille, les pieds tournés. — Une table à pieds de biche avec son dessus de chêne et un tiroir fermant à clef.

Garde robe :

Une tapisserie de la Manufacture de Nancy, en trois pièces de huit aunes de tours sur trois aunes de haut, deux dessus de porte et un de croisée de même. — Deux demi-rideaux de croisée de quadrille, un lit à tombeau avec housse de serge bleue. — Un fauteuil, deux chaises de paille à pieds courbés, une table à pied de biches avec son tapis semblable à la tapisserie. — Chambre du valet de chambre attenante, ainsi que la salle des Gardes du Corps contenant douze chaises, ensuite la salle à manger du Maître d'Hôtel.

N° VIII

Appartement de feue la Reine.

Antichambre servant de salle à manger :

Une tapisserie d'indienne fond sablé à grands bouquets détachés et ondés en treize pièces, huit demi-rideaux de croisées d'indienne, douze banquettes pieds tournés même indienne, deux tables de quadrille à pieds de biche et une à piquet couvertes de drap verd, deux paires de chenets, deux paires de bras de cuivre à simple branche près de la cheminée. — Deux paires de bras sculptés et dorés de bois avec des glaces dans le milieu. — Un tableau sur chaque cheminée représentant tous les deux une chasse au cerf, lesdits tableaux encadrés d'une moulure dorée d'un pouce de large. — Le portrait du Roy à cheval avec son cadre doré de quatre pouces de large. — Quinze autres tableaux dont huit représentent des ports de mer et les autres des festins de paisans. — Huit plaques de cristal avec leurs bras et bobèches de cuivre.

Petit passage dans l'appartement de la Reine, garni d'une tenture de tapisserie d'indienne fond sablé en quatre pièces, deux dessous de croisées et deux dessus de porte de même étoffe.

Chambre à coucher :

Une tapisserie de Perse à fond blanc en six pièces, six demi-portières et huit demi-rideaux de même étoffe. — Un lit à niche de Perse semblable à la tapisserie. — Une bergère pieds de biche, quatre tabourets le tout garni de même étoffe. — Une petite commode en bois de palissandre à trois tiroirs avec six mains et autres garnitures de cuivre avec un dessus de marbre blanc. — Une table de piquet à pieds de biche couverte de drap verd. — Un feu de cuisine représentant deux singes jouant de différents instruments avec accessoires. — Deux bras de cuivre en couleur à doubles branches à côté de la cheminée. — Une garniture de cheminée en cinq pièces, dont trois représentant des figures de chinoises et les deux autres vases. — Dans ladite chambre, il y a une glace dont une sur la cheminée, avec moulures dorées des deux autre entre les croisées.

Cabinet :

Une tenture de tapisserie de Perse fond blanc, bouquet détaché en six pièces, un sopha deux demi-portières, quatre demi-rideaux, deux tabourets pieds de biches recouverts de même étoffe. — Un burea en forme de secrétaire, de bois de palissandre et de marqueterie en pieds de biche à quatre petits sabots de cuivre doré, une écritoire de cuivre et sablier renfermé dans un petit tiroir, 36 l.

Une autre table le dessus en marqueterie de mosaïque avec un petit tiroir où sont enfermés une écritoire avec un sablier de cuivre avec des pieds de biche. — Deux encoigures à vernis rouge, une petite table de même. — Un tableau sur cuivre représentant un calvaire avec un cadre de bois doré, 100 l.

Un autre tableau sur cuivre représentant l'Adoration des Trois Rois, avec son cadre doré et sculpté et une petite couronne dorée au-dessus, 36 l.

Deux autres sur cuivre représentant St François et l'autre St Antoine priant dans une nuit, avec leurs cadres de bois noir et un petit filet doré, 114 l.

Un autre tableau peint sur bois représentant St Jérôme dans le désert, avec son cadre doré, 30 l.

Un petit tableau à cadre doré, représentant des oiseaux, 18 l.

La garde robe attenante étant tendue de même étoffe d'indienne et pourvue des accessoires ordinaires, ainsi que la garderobe pour les femmes de chambre, tendue d'indienne rouge et contenant une haute chaise de paille pour le Roy et recouvert de camelot verd.

N° IX

Gallerie autour de l'appartement de la Reine.

Contenant deux lit, de repos couvert de sçiamoise rayée gris à bouquets détachés, sept banquettes de drap gris.

N° X

Apppartement voisin de celui cy-devant, donnant sur la cour, garni d'une tenture de tapisserie de Strasbourg jaune en six pièces, un lit en mansarde, deux demi rideaux de croisées, toile blanche encadré d'indienne et sa garderobe.

N° XI

Appartement occupé ci-devant par Madame la Comtesse de Linange donnant sur le jardin :
Une tenture de tapisserie de Strasbourg fond verd et cartouché d'or en bordures rouges en sept pièces faisant quatorze aunes de cours. Un lit en mansarde de quadrille, quatre demi-rideaux de même. — Un fauteuil, quatre chaises de paille et chenets de fer, avec la garderobe de même.

N° XII

Appartement au bout du corridor, ensuite de celui ci-devant contenant une tenture de tapisserie de Strasbourg verte, en huit pièces, un lit à quatre colonnes, un fauteuil, quatre chaises accessoires ordinaires et la garderobe de même.

N° XIII

Appartement au bout de l'escalier, sur la droite donnant sur le Verger, tendu d'une tenture de tapisserie de Strasbourg rouge en cinq pièces avec lit à tombeau, même disposition que les précédents

N° XIV

Appartement au bout de l'escalier sur la gauche donnant sur la cour d'entrée, tenture de tapisserie de Strasbourg verte, même disposition que les autres.

N° XV

Appartement au-dessus de la salle à manger des maîtres d'Hôtels, serviteurs et garde-meuble. — Avec six lits de sangle pour les gardes du corps, puis les cuivres, chambres des domestiques, rôtisserie.

Inventaire Général des meubles et effets des Salles et appartements du Château Roïal de Lunéville et dépendances, à la charge de Mme Héré, Concierge.

Arrêté et vérifié le 16 mai 1764.

Sçavoir :

Salle de la livrée en bas auprès de la Chapelle.

Une tapisserie de cuir à fond rouge de cinq feuilles de haut et une bordure dont la première feuille est large de treize pieds et un tiers sans bordure, la deuxième de cinq pièces et quart sans bordure, la troisième de dix, la quatrième de cinq, la cinquième de quatre. Total 150 pieds.

Un lustre de cuivre à six branches, 12 l.

Une armoire de chêne pour mettre les capotes de la livrée. — Une autre vieille pour la musique, divers objets sans intérêt. — Un billard avec son tapis, 80 l. et plusieurs masses. — Une porte à l'entrée du vestibule à deux vanteaux qui sont garnis de serge verte des deux côtés. — Une lanterne de verre avec son chapiteau aussi de verre et une lampe de cuivre, cordon à poulie.

Salle des gardes du corps :

Une tapisserie d'Herline en six pièces dont un de douze largeurs, deux de sept, deux de cinq et une de six, de quatre aunes du haut encadrée d'une bordure de même étoffe. — Un morceau de même tapisserie au-dessus de la porte de la tribune de la largeur de la dite porte, six rateliers de fer, douze bancs et vingt-six lits.

Salle à manger du Roy :

Douze tableaux incrustés dans la boiserie, représentant l'Histoire d'Achille, 900 l. — Deux girandoles de cristal. — Douze bras aussi de cristal. — Une pendule astronomique et géométrique, 150 l. — Une autre pendule devant la tribune, 100 l. — Une autre pendule avant, 250 l. — Vingt-quatre demi-rideaux de fenêtres en toile de lin. — Un lustre de cristal à trente-deux bobèches. — Deux gros chenets de fer et accessoires. — Deux bras de cuivre doré à deux branches à côté de la cheminée. — Le buste de Louis XV, en pierre, sur la cheminée, 100 l. — Deux gros vases dorés aussi sur la cheminée, à 50 l. l'un, 100 l. — Trois banquettes de moquette ponceau, trente tabourets, deux chaises idem. — Deux autres chaises à dossier couvertes de calamante bleue. — Le fauteuil du Roy, garni de velours cramoisy avec un galon d'or de deux pouces de large, 84 l. — Un buffet de bois de chêne. — Un autre buffet garni de ferrures renfermant ce qui est nécessaire pour le service de la table, incrusté dans la boiserie. — Un grand paravent à six feuilles, de moquette ponceau bordé d'une autre moquette jaune. — Un grand fourneau servant de réchauffoir. — Une porte à deux battants couverte en drap vert. — La grande table à manger du Roy, avec ses rallonges — Trois autres tables avec leurs tréteaux

Antichambre du Roy :

Quatre pièces de tapisseries de Lucas, aux armes du Roy et de la hau-

CHÂTEAU DE LUNÉVILLE
LORS DU DÉPART DE LA RÉGENTE

teur de deux aunes et demie, contenant les quatre pièces ensemble, quinze aunes de cours, 3,000 l. — Six demi-portières de velours verd, de trois lez chacune doublées de taffetas verd avec six petits croissants de cuivre doré pour les tenir et les tringles pour les porter, lesdites portières de trois aunes et demie sur quatre de haut, 360 l. — Trois dessus de porte en tableaux de cuivre doré, 60 l. — Six demi-rideaux de croisees en taffetas verd de quatre aunes et demie de haut. — Deux grands trumeaux de glace, entre les croisées, et l'autre sur la cheminée, 1,462 l. — Un tableau représentant un pot de fleurs en tapisserie avec son cadre doré, 12 l. — Un autre tableau aussi avec son cadre doré représentant un Giboyeur, 60 l. — Une pendule en marqueterie avec sa console. — Un lustre de cristal à six branches avec son cordon de soye verte à deux glands, 120 l. — Deux banquettes d'étoffe de savonnerie, 140 l. — Six tabourets de même, 72 l. — Un feu doré et accessoires. — Deux bras de cuivre doré à deux branches un côtés de la cheminée pour y mettre du bois. — Une table à quatre pieds façon d'ébène. — Une autre table de marbre avec son pied doré, 36 l.

Chambre de parade du Roy :

Une tapisserie de velours à ramages fond d'or et à pilastres bordée de velours cramoisi avec un molet d'or autour, garni en broderies d'or, en cinq pièces d'environ seize aunes en cours, 1,500 l. — Quatre portières de même, 400 l. — Quatre demi rideaux de taffetas cramoisi bordés d'or faux, 144 l. — Un lit semblable à la tapisserie, garni de deux matelas, d'un lit de plumes, d'un chevet, d'un sommier orné de même que la courte pointe, chantourné. — Grand dossier Impérial garni en borderies et galon d'or. — Quatre bonnes grâces semblables au lit en borderies bordées d'un molet d'or, les trois grandes pentes. — Soubassement du bas garni de crépines d'or de la même hauteur des autres et bordés avec un molet de même. Deux demi rideaux d'un petit velours de Hollande cramoisi de huit lez chacun qui se renferment en dedans des bonnes grâces, de trois aunes de haut, bordés d'un petit galon d'or d'un demi pouce de large, ledit lit, rideaux doublés de taffetas cramoisi avec housses de Tours cramoisi. Chaque rideau de trois lez, les deux mains de même étoffe que le lit, les deux rideaux qui sont d'une double tresse d'or d'un pouce et demi de large, 1,600 l.

Un trumeau de glace, un sur la cheminée, l'autre entre les croisées, 1430 l. — Un tableau représentant le Dauphin à l'âge de six mois, avec son cadre doré (réservé et envoyé). — Un autre représentant la Reine de France en Vestale, peinte au pastel, avec une glace devant, son cadre sculpté et doré (réservé et envoyé). — Six autres cadres dorés représentant le Roy de

France, Mme la Dauphine et les quatre Dames de France. (Réservés et renvoyés.)

Un lustre de cristal à huit branches avec son cordon de soye cramoisi, 250 l. — Un sopha avec son coussin de même étoffe que la tapisserie et son bois doré avec sa housse de taffetas cramoisi, 121 l. — Deux fauteuils de même, 62 l. — Six tabourets aussi de même, 72 l. — Un tapis de Turquie en dedans et autour du lit sur le parquet, 30 l. — Un feu d'or moulu représentant deux dragons, 72 l. — Une garniture de cheminée consistant en cinq vases porcelaine fine. — Deux bras de cheminée aussi d'or moulu à deux branches chacune. — Un écran de même étoffe et ouvrage que la tapisserie d'un côté et de un carreau de même étoffe et ouvrage que la tapisserie d'un côté et de l'autre d'un velours cramoisi avec un galon et son bois doré, 24 l. — Une commode en bois de la Chine avec son dessus de marbre, 120 l. — Un bureau de bronze doré incrusté de figures, surmonté d'une pendule avec sa console, de cuivre doré, orné de deux figures de bronze, 600 l. — Deux encoignures de bois de Chine avec son marbre, 72 l. — Un bougeoir avec un pigeon dessus dans une caisse de fer blanc, 6 l.

Salle du Thrône :

Une tapisserie de velours cramoisi de quatre aunes de haut, en quatre pièces de trente quatre lez, de quatorze aunes de tours bordés autour d'un petit galon d'or, 2,000 l.

Un dais de même velours composé de la queue qui descend aussi bas que la tapisserie de quatre lez, bordé d'un double galon d'or, le fond du dais aussi de quatre lez et bordé de même quatre pentes, 600 l. — Quatre demi-portières de velours cramoisi de trois lez chacune et de trois aunes bordées d'un double galon d'or avec les croissants dorés, 700 l. — Six demi-rideaux de croisées de taffetas cramoisi de trois lez chacun, de quatre aunes et demi de haut, bordé d'un petit galon d'or avec leurs croissants, 300 l. Deux dessus de porte représentant un paysage et l'autre St Pierre qui guérit un paralitique, 48 l. — Huit tableaux représentant sçavoir : les deux à côté du Thrône le Roy et la Reine de France (Envoyés en France). — Deux autres M. le duc et Mme la duchesse d'Orléans. — Un autre, Louis XIV, un autre le Roy de France. — Un tableau représentant le Roy et la Reine d'Espagne. — Un autre Mme de la Vallière peinte au pastel, avec une glace dans un cadre sculpté et doré. (Le tout envoyé en France). Quatre autres entouré d'une moulure dorées représentant l'Illumination de la Place de Nancy, le feu d'artifice, l'Intendance et la Carrière illuminées, 28 l. — Deux lustres de cristal à huit branches chacun, de cuivre doré avec leurs cordons de soye et or, 500 l. — Un tapis de savonnerie sur le marchepied du Thrône de trois aunes un quart de quarré, 120 l. — Un

autre tapis de vieux velours cramoisi bordé d'un galon d'un pouce de large, 60 l. — Un fauteuil et deux chaises à dos de velours cramoisi avec un double galon d'or avec leurs bavettes de taffetas et leurs bois dorés, 96 l. — (le fauteuil envoyé au cardinal de Choiseul). — Deux pliants de velours cramoisi à double galon d'or et de crépines d'or autour de leurs bois dorés, 432 l. — Une garniture de cheminée en cinq pièces, porcelaine de Saxe entourés de guirlandes, 600 l. — (Réservé.) — Deux bras à trois branches aux côtés de la cheminée, garnies de figures de porcelaine, 300 l. — Une grande glace au-dessus de la cheminée, 732 l. — Un écran à trois feuilles de satin blanc avec des découpures en broderies avec son bois doré, 24 l. — Deux pieds de tables à consoles dorés et sculptées entre les croisées avec des petits Cupidons qui sont dessus des Aigles avec leur dessus de marbre sur chacune desdites tables, un vase de carton verni, 600 l. — Un grand trumeau de glaces au-dessus de chaque table, 1,100 l. — Une pendule de cuivre doré d'or moulu sur une table à quatre pieds de biche doré avec le dessus de marbre, 700 l. — Deux encoignures de bois de la Chine avec leurs dessus de marbre, 72 l. — Un bureau garni de bronze en couleur couvert de maroquin, 100 l. — Une écritoire d'argent avec son cornet le sablier et une sonnette enchâssée dans un étuy d'ébène, des petits filets dessus en marqueterie, 220 l.

Chambre à coucher du Roy :

Une tapisserie de velours à ramages à fond blanc et pilastres, bordure de velours verd avec un molet d'argent tout autour, garnie en broderie d'argent de quatre aunes de haut et quatorze pièces de quatorze aunes de cours, 1,200 l. — Un lit semblable à la tapisserie, garni de sa courte pointe, chantourné, grand dossier Impérial garni en broderie et galon d'argent, quatre bonnes grâces semblables au lit en broderie bordées d'un molet d'argent, grandes et petites pentes, ledit lit garni de trois pentes de futaine, d'un sommier de crin, d'un traversin avec sa taye de taffetas blanc, 2,000 l. — Quatre demi-portières semblables audit meuble de deux lez de velours ciselé non compris la bordure de velours verd, bordées d'un molet d'argent avec leurs croissants argentés, 600 l. — Quatre demi-rideaux de croisées en gros de Tours verd de quatre aunes et demie de haut de deux lez chacune bordés d'un petit galon avec leurs quatre croissants argentés, 100 l — Un grand trumeau entre les croisées, 550 l. — Deux dessus de porte représentant les ayeuls maternels du Roy. — Un tableau représentant le Roy et la Reine de France. — Un autre représentant la Reine de Pologne. — Un autre la Mère du Roy. (envoyés). — Deux tableaux représentant Mr le duc et Madame la Duchesse Ossalinsky. — Un autre Madame la princesse de Talmon. — Un autre M. le Dauphin. — Un autre le père du

Roy. — Un autre la Princesse de Parme. — Deux autres Madame Adélaide et Madame Victoire avec leurs cadres dorés. (Envoyés.) — Un autre en pastel aussi à cadre doré, représentant deux amours, 60 l. — Le prince royal de Prusse (envoyé). — Charles XII entre les deux croisées. — Trois autres tableaux avec leurs cadres dorés représentant S‍t Stanislas S‍te Catherine et l'Assomption, 20 l. — Un autre la Vierge et l'Enfant-Jésus, 21 l. — Un autre les Disciples d'Emmaüs, (donné à M. le Cardinal de Choiseul, par ordre de l'Intendant général). — Le plan général de Nancy, peint sur satin avec sa corniche de bois doré, 12 l. — Un sopha de même étoffe que le meuble avec son bois sculpté, 60 l. — Deux chaises à dos et huit tabourets de même, 98 l. — Une chaise à dos de paille avec deux carreaux de Damas, 12 l. — Deux fauteuils avec des cartouches de même étoffe avec des ornements d'argent brodés en velours verd et bois argenté, 60 l. — Un autre fauteuil de Perse, tournant sur son pivot, avec son écritoire d'argent, avec trois flacons de verre et deux pots d'étain, 100 l. — Un feu d'argent représentant un vase sur pied d'estal, pelles, pincettes et tenailles avec leurs boutons d'argent haché, 600 l. — Une garniture de cheminée en six pièces de porcelaine d'Hollande (réservée). — Deux bras à doubles branches d'argent haché à côté de la cheminée. — Une glace dans la cheminée, 430 l. — Un buste de Louis XV fayence, 6 l. — Une pendule à répétition à plaquer contre le mur, dorée d'or moulu, 300 l. — Deux encoignures de bois de palissandre en façon de bibliothèque, 10 l — Trois autres encoignures de bois de palissandre dont deux avec deux dessus de marbre, 69 l. — Une commode en tombeau de même bois que les encoignures, en marqueterie garnie de bronze en couleurs avec son dessus de marbre ceintré, 120 l. — Une table en marqueterie de bois en palissandre servant de pupitre, 24 l. — Une autre petite de nuit aussi de bois de palissandre avec son dessus de marbre blanc (elle est à Commercy.) — Une autre petite aussi à écrire, peinte en rouge, 1 l. 10. — Une autre couverte de drap verd pour appuyer le Roy, 59 l. 10. — Un lustre de cristal de roche avec son cordon de soye verte, 250 l. — Un écran d'un côté de même étoffe que la tapisserie et de l'autre de tapisserie avec du jay, 10 l.

8·

Grand cabinet boisé à côté de la chambre à coucher du Roy, prenant jour sur les Grands Bosquets :

Quatre demi-portières à bordures d'étoffe de Turquie, le milieu de moëre cramoisie, 200 l. — Huit demi rideaux de croisées de taffetas cramoisi, de trois lez chacun, de quatorze aunes de haut, 300 l. — Six consoles de bois doré avec leurs vases de porcelaine (les porcelaines réservées), 36 l. — Deux baromètres, 12 l. — Deux grands tableaux de tapisserie des Gobelins avec

leurs cadres dorés, 96 l. — Deux autres représentant l'un notre Seigneur et l'autre la Vierge, 48 l. — Un autre représentant un enfant sur un cheval, 26 l. — Un autre représentant un grand festin, 76 l. — Deux autres représentant le martyre de St Pierre et de St André, 96 l. — Un autre les Sts Agatanges et Casimir, 6 l. (envoyé à *Versaille*). — Un autre des mandians, 12 l. — Deux autres une bibliothèque et un buffet, 96 l. — Deux autres grands tableaux l'un représentant le Chien et le Singe du Roy, à qui Bébé donne une gauffre, et l'autre un heduc qui tient le petit nain polonois, lesdits tableaux à cadres de bois dorés, 20 l. — Une grande glace entre les croisées, 790 l. Une autre entre les demi-croisées, 790 l. — Une autre entre les deux-croisées sur le balcon, 350 l. — Une autre vis-à-vis de la porte d'entrée, 1,040 l. — Un lustre doré doré d'or moulu à huit branches avec son cordon de soye cramoisi, 300 l. — Un sopha à cadre doré et quatre fauteuils de même couverts d'étoffe de Turquie. — Un fauteuil en bois sculpté en tapisserie à petits points, travaillés sur satin blanc, 80 l. — Un autre fauteuil de canne, 9 l. — Une chaise de paille garnie avec ses carreaux de camelot cramoisi. — Un feu d'or moulu, 110 l. — Une garniture de cheminée de porcelaine fine composée de huit urnes, (réservée). — Deux bras à deux branches à côté de la cheminée, 36 l. — Une grande glace au-dessus de la cheminée, 650 l. — Trois écrans joints ensemble et servant de petit paravent. — Une pendule de marquetterie avec une petite renommée au-dessus avec son pied de même, 150 l. — Un coffre-fort en forme de commode, garni de bronze d'or moulu avec son dessus de marbre, 600 l. — Un secrétaire coffre-fort bois de palissandre, 250 l. — Une table de marbre de composition avec une figure de pierre rapportée et son pied doré, 48 l. — Une autre table à écrire en secrétaire, 50 l. — Une autre petite en marquetterie à pied de biche en guéridon (un manque, puis celle de M. de Montauban). — Trois vases de porcelaine sur la table de marbre de composition (réservés). — Un tabouret de pied de biche couvert de maroquin verd, 6 l.

IX

Chambre en découpure prenant jour sur les petits bosquets, deux demi-rideaux de croisées de taffetas jonquille de 3 lez chacun de 2 aunes 1/2 de haut. — Deux bras à doubles branches de porcelaine émaillée, 18 l. — Deux banquettes de damas jaune, 24 l. — Quatre banquettes de même. — Un paravent à quatre feuilles peint d'un côté à l'huile avec des figures chinoises et une bordure tissée en or de l'autre côté peinte à fresque, 30 l. — Deux encoignures à jour à quatre tablettes sur lesquelles il y a deux pots à sucre, deux figures chinoises le tout porcelaine et deux pots pourris dont l'un soutenu par deux chiens blancs, (réservés). — Une table à console

dorée avec son dessus en découpure, 16 l. — Trois petits pots de fleurs de coquillages, 9 l.

X

Cabinet boisé en bois de la Chine ensuite de la chambre ci-devant et prenant jour sur les petits bosquets.

Un lit à niche en satin blanc brodé en soye ledit lit complet avec ses rideaux devant consistant en deux matelas de futaine blanche et ses accessoires, traversin avec les tayes en taffetas blanc, 250 l. — Deux demi-portières aussi de satin blanc, brodé de soye, 18 l. — Deux demi-rideaux de croisées de basin des Indes peint, 10 l. — Un fauteuil de satin blanc brodé en soye avec sa housse de taffetas blanc et le bois doré, 24 l. — Quatre tabourets de même avec housse pareille. — Un fauteuil garni en maroquin cramoisi avec son pupitre, 24 l. — Un tapis de Turquie (à la chapelle dans la tribune du Roy). — Un feu en pyramide de cuivre et ses accessoires, 24 l. — Une garniture de cheminée composée de quatre figures d'ivoire avec habillements de bois, (manque une), 12 l. — Deux bougeoires à deux branches de cuivre doré supportés sur deux figures chinoises, 48 l. — Deux pots pourris d'argent portés par des Buffles de pierre ornés et historiés, 240 l. — Deux bras de cheminée à deux branches de porcelaine émaillée, 24 l. — Une glace avec dessus de la cheminée avec son cadre, 350 l. — Quatre figures d'ivoire qui sont sur la cheminée, pareilles à celles qui sont sur les portes, 36 l. — Une pendule montée sur un écran de cuivre doré et un groupe de porcelaine de Saxe, 300 l. — Un petit tableau représentant la naissance du Sauveur avec son cadre noir et moulures dorées, 24 l. — Un pied de table doré en console avec son dessus de marbre en composition et une glace au-dessus, 200 l. — Une table fermant à clef pour mettre les pastels du Roy, 2 l. — Une autre à écrire (manque). — Un écran dans le goût de la boiserie d'un côté et peint sur l'autre, 10 l.

XI

Grand Cabinet du Roy ensuite de celui cy-devant prenant jour sur les petits bosquets :

Une tapisserie à bandes des Gobelins et dans les bandes encadrées de damas cramoisi d'environ un quart d'aunes de cours sur deux aunes de haut, 400 l. — Quatre demi-portières de même doublées de taffetas. — Quatre demi-rideaux de vitre de même. — Une niche de damas cramoisi avec sopha et garniture, 96 l. — Deux fauteuils, quatre chaises à dos, un écran, un sopha même tapisserie, 200 l. — Un feu doré sans accessoires, 100 l. — Une garniture de cheminée composée de deux theyères de porcelaine de Saxe avec leurs jattes dessous, deux pots pourris de même porcelaine, une garniture de cinq morceaux en fayence de la Chine et une pièce

de bronze sur lequel est un petit tonneau de fayence, un bougeoir de même (porcelaine réservée) doré sur lequel est un singe de porcelaine : ledit bougeoire garni de fleurs de porcelaine (manque). — Une figure de porcelaine représentant un chasseur donnant du cor ayant à ses côtés un cerf mort et un chien, 2 l. — Deux bras de cheminée à trois branches soutenus par un perroquet blanc de fayance à guirlandes de fleurs émaillées, 30 l. — Un paravent à six feuilles en savonnerie de 4 pieds et demi de haut, 100 l. — Quatre bougeoirs de cuivre doré à deux branches chacun dont deux sont portés par des écureuils avec un berger et une bergère de porcelaine tenant des instruments, le tout à fleurs et feuilles émaillées, 100 l. — Deux trumeaux de glace l'un au-dessus de la cheminée, l'autre entre les croisées, 815 l. — Un lustre à petits boutons de cristal à dix branches, 150 l. — Deux tableaux sur les deux portes avec les cadres dorés, 36 l. — Trois tableaux de grandeur ordinaire dont un représente M. le Dauphin, les deux autres les Dauphines. — Un grand tableau à cadre doré représentant la reine de France en habit d'hiver. — Deux tableaux représentant trois Dames de France. — Un autre représentant Dom Philippe, deux autres le roy et la reine de France. — Un autre Madame de la Roche-sur-Yon, dans les bains. Envoyés en France. — Un autre M. le C^{te} de Tarlo. — Le jugement de Salomon (manque). — Une Assomption, 36 l. — Treize autres petits tableaux représentant les vues des maisons du Roy ou paysages à cadres dorés, 26 l. — Un autre représentant une fête de Village avec son cadre de bois sculpté et doré, 8 l. — Un buste Louis XIII en Triomphe, peint sur porphire avec son cadre de bois sculpté et doré. Envoyé à Versailles. — Deux autres, deux solitaires avec cadres, 72 l. — Trois autres aussi à cadres sculptés et dorés à petits grains représentant des paysages, 30 l. — Un autre représentant le Mont Vésuve, 12 l. — Un autre à cadre de bois en noir, peint sur marbre, représentant le Purgatoire, 50 l. — Quatre autres à cadres dorés représentant les Quatre saisons, 96 l. — Quatre autre peints sur le bois, à cadres dorés, 16 l. — Un autre représentant l'archiduchesse (envoyé en France). — Six tableaux à cadres dorés dont quatre représentent des paysages et les deux autres des fleurs, 36 l. — Un autre petit aussi à cadre doré représentant S^{te} Geneviève gardant les moutons, peint par la Reine, 4 l. — Trois autres à cadres de bois sculpté et dorés dont l'un représente la Vierge, un la Madeleine et l'autre S^t Jean-Baptiste, 108 l. — (Réservé). Vingt-huit consoles de bois doré portant chacune une figure d'ivoire représentant l'Histoire, à chaque côté sur des bras portant chacun une soucoupe et tasse de porcelaine fine de Saxe, de sucriers, de theyères et boête de thé dans lesquelles pièces il y en a onze de moins. — Une pendule de marquetterie, 120 l. — Un porte-montre de fayance avec sa montre de cuivre, 36 l. — Une encoignure de bois de palissandre à trois volets avec son dessus de

marbre avec un groupe de figures d'ivoire de 15 pouces de haut et une tasse de porcelaine avec sa soucoupe (le groupe réservé), 48 l. — Deux petites encoignures en tablettes dans la niche, garnies de neuf morceaux de porcelaine et les deux flacons garnis d'or, estimés, 24 l. (La porcelaine réservée). — Une bouquetière de fayance avec sa corbeille de fleurs, 36 l. — Une assiette et une écuelle de marbre bordées de cuivre doré (manque). — Une table de marbre blanc avec son pied et console doré, 36 l. — Une petite commode à quatre tiroirs avec un dessus de maroquin, 36 l. — Une écritoire de bois de la Chine avec son cornet sablier et porte-éponge sur laquelle est une figure chinoise de porcelaine (manque). — Cinq tableaux représentant différentes vues de la place de Nancy avec leurs cadres sculptés et dorés, 120 l.

Deux petits écrans à six feuilles chacun peint sur du taffetas blanc, 60 l.

La petite garderobe servant de passage qui conduit du grand cabinet ci-devant à la garderobe du Valet de chambre du Roy, contenant une tapisserie de brocatelle d'Italie, 18 l.

La garderobe du Valet de chambre du Roy, contenant une tapisserie de Nancy en six pièces de neuf aunes de cours, 30 l.

La garderobe de propreté du Roy, garnie de deux pièces de tapisserie de Perse jaune à fleurs rouges, deux tables à encoignures bois jaune avec bois doré, deux pots pourris de fayence représentant deux chinois sur lesdites étagères. — Deux bras de cheminée dorés et accessoires d'usage.

L'entresol au-dessus du cabinet de la Reine, prenant jour sur les petits bosquets garni d'une portière en tapisserie à fond d'argent, figures de soye encadrées de moere verte, 50 l — Un socle de fayence et une table à pied de biche.

XII

La salle des Suisses servant d'antichambre aux appartements de feue la Reine et à ceux du Roy. — Quatre pièces tapisserie de la Teinture de Lucas, aux armes du Roy, représentant les Saisons, contenant douze aunes un quart de cours sur trois aunes et demie de haut (réservée), 3,000 l. — Six dessus de porte représentant les Arts, à cadres dorés, 74 l. — Six portraits à cadres dorés, 30 l. — Le portrait de Charles XII sur la cheminée (envoyée en France). — Deux grands tableaux, représentant le château ou pavillon au bout du canal de Commercy, 12 l. — Six plaques argentées à une bobèche, 720 l. — Un grand lustre de cristal à quatorze branches dorées avec leurs bobèches, 240 l. — Deux miroirs encadrés dorés à jour, 200 l. — Un feu composé de deux gros chenets, etc. — Six banquettes de savonnerie avec leurs housses de siamoise, 141 l. — Six tabourets de même, 78 l. — Deux tables de marbre de composition avec leurs pieds de bois sculpté, 98 l. — Deux consoles de bois doré à côté de la cheminée. — Un grand

coffre pour mettre du bois — Une porte garnie en drap verd à deux battants pour aller chez Madame de Boufflers, 30 l.

XIII

Grand Cabinet d'assemblée, en suite de la salle ci-devant prenant jour sur le petit parterre devant la Comédie. — Quatre pans de tapisserie de la teinture de Lucas, représentant les saisons, de trois aunes et demie de haut contenant treize aunes de cours (réservée) estimée 3,000 l. — Quatre portières du *même ouvrier* mais d'un autre dessin aux armes du Roy, doublées de toile jaune de trois aunes de haut, sur deux aunes un quart de large, 500 l. (réservées). — Cinq demi-rideaux en taffetas verd. — Un sopha des Gobelins (réservé), 72 l. — Deux chaises à dos de même que le sopha, le tout avec leurs housses de camelot verd (réservé), 48 l. — Huit pliants semblables au sopha aussi avec leurs housses, 96 l. — Un feu complet d'or moulu et représentant deux lions, 120 l. — Deux bras à côté de la cheminée, dorés de même à trois branches chacun, 48 l. — Deux grands trumeaux de glace, l'un sur la cheminée, l'autre vis à vis, 1,535 l. — Trois autres trumeaux aussi de glace entre les deux croisées, 1,935 l. — Un paravent en savonnerie à six feuilles, 150 l. — Un autre de quatre feuilles de pièces rapportées façon de Turquie, 36 l. — Un écran de plumes à cadre doré, 3 l. — Un autre de velours cramoisi d'un côté et de l'autre de tapisserie, 12 l. — Une pendule de marque : Wène 18 l. — Quatre dessus de porte peints par *Roxin* avec leurs cadres dorés, 40 l. — Tableau représentant la Reine tenant M. le Dauphin à l'âge de trois ans avec son cadre doré (envoyé en France).

Trois lustres de cristal à huit branches bronzés avec leurs cordons de soye verte, dont l'un est en argent, 690 l. — Une grande table de marbre quarrée vis à vis de la cheminée avec son pied doré, 24 l. — Une autre aussi de marbre quarrée pour le trumeau du milieu avec sa console dorée, 36 l. — Deux autres petites tables de marbre contournées pour les deux autres trumeaux avec leurs consoles dorées, 60 l. — Dix huit tables de jeu garnies de différentes façons, couvertes de drap vert, 144 l. — Cinq autres tables garnies de velours verd, dont une de brelan, huit de Try, une de pique et une de cadrille, 75 l. — Deux autres grandes tables de Pharaon couvertes de drap verd, garnies de clous dorés. — Une autre petite pour les flambeaux du Roy, avec son tapis de drap verd, 3 l. — Une autre de tric trac avec sa garniture. — Deux grands flambeaux d'argent haché, 40 l. — Deux bras de cuivre à deux bobèches, 24 l. — Un fauteuil à la Briole-rond, couvert de velours cramoisi, 36 l. — Une chaise de paille à prié Dieu, couvert de moquette cramoisie. — Deux grands cadres carrés, de cinq pieds et demi de long sur quatre de large, dorés qui encadraient les cinq

48 LE MOBILIER, LES OBJETS D'ART DES CHATEAUX

tableaux qu'on a envoyés à Versailles, 12 l. — Un autre sculpté *idem*, 9 l.

XIV

Appartement ensuite du grand cabinet d'assemblée ci-devant, prenant jour sur la petite cour devant la Comédie. — Une tapisserie de Flandre à petits personnages en cinq pièces de trois aunes de haut, d'environ 20 aunes de cours, 1,000 l.

Quatre demi-rideaux de fenêtre taffetas verd, 100 l. — Un lit à l'Impérial de velours verd avec des cartouches de tapisserie à petits points ornés en découpure à galons d'or, composé de l'impérial, grand dossier, chantourné, etc., soubassement de tapisseries en petits points formant en panneaux. Deux mains en tapisserie brodés comme le lit, tout le dit lit bordé d'une crête d'or, une housse de gros tours verd, garni de sommier de toile de Flandre, traversin de duvet couvert de taffetas blanc, 1,200 l.

Deux dessus de porte représentant des pots de fleurs avec cadres dorés, 20 l. — Un petit lustre à six branches de cuivre doré, 120 l. — Un feu de cheminée doré et accessoires, 100 l. — Une garniture de cheminée de cinq figures chinoises, 12 l. — Deux bras de cheminée à doubles branches, 48 l. — Deux trumeaux dont l'un sur la cheminée et l'autre sur les croisées, 1,330 l. — Un écran de bois uni, 18 l. — Un sopha de velours verd avec les cartouches en tapisserie ornés de découpures de galons jaunes, 50 l. — Huit pliants dont six à cartouches de tapisserie de velours verd et deux de damas verd le tout brodé d'un petit galon verd, 73 l — Deux fauteuils à cartouches semblables à la tapisserie, 48 l. — Un grand fauteuil en bergère avec sa crémaillère pour se renverser, un tabouret en coulisse qui entre en dessous du carreau dedans le fond, l'oreiller aussi dedans, le tout couvert d'une indienne fine en mosaïque, 60 l.

Une pendule à figures mouvantes avec son pied de bois doré, 300 l. — Une commode à quatre tiroirs en marqueterie avec sa garniture de cuivre et son dessus de marbre, 120 l. — Une petite table de cabaret peinte en bleu avec son tiroir, 6 l. — Une autre petite bleue à écrire, 4 l. — Une autre table à pieds de biche, 4 l. — Une autre table à console dorée avec son dessus de marbre artificiel peint avec son dessus en maroquin rouge, 40 l. — Un paravent à six feuilles de savonnerie, 150 l. — Une table à pieds de biche de bois de palissandre avec plusieurs tiroirs, 12 l.

La garderobe de propreté garnie de tapisserie d'indienne avec ses accessoires et deux encoignures à quatre tablettes peintes en bleu, une bordure argentée; une table de nuit en marquetterie avec son dessus de marbre, une petite fontaine de fayance avec sa cuvette et un bidet et une chaise percée à pieds de biche avec leurs bassins de fayance.

Un passage attenant à la garderobe et servant pour aller à l'appartement ci-après, tendu de tapisseries en trois pièces à bandes de damas verd et étoffe de Turquie, 100 l. — Six demi-portières de damas verd et six rideaux taffetas verd avec galons d'or. — Trois banquettes et six tabourets *idem*. — Deux bras de cuisine. — Un tableau de tapisserie représentant un pot de fleurs, 60 l. — Un autre sur la Porte représentant une Circoncicion.

Cabinet de feüe la Reine, en suite du passage ci-devant prenant jour sur le Kiosque :

Une tapisserie de velours cizelé à fond d'or formant des cartouches entourés de petits galons d'or, 250 l — Deux demi-portières de même que la tapisserie, encadrées de velours verd uni bordé d'un crêpe d'or, 48 l. — Deux demi-rideaux de croisées *idem*, deux croissants dorées pour les portières. — Un lit de repos garni de velours verd à cartouche à fond d'or bordé d'un petit galon d'or, avec ses accessoires, 100 l. — Deux tabourets *idem*. — Un feu d'argent avec accessoires. — Deux bras d'argent à doubles branches, 135 l. — Une garniture de cheminée en six morceaux de marbre représentant des chinois. — Deux autres figures tenant deux bobèches, en terre de pipe, 4 l. — Un trumeau sur la cheminée avec son cadre doré, 224 l. — Un devant de cheminée peint en jaune à découpures, 1 l. — Un écran de velours verd avec cartouches à fond d'or d'un côté avec son pied de bois sculpté et doré, 10 l. — Un petit tableau dessus la porte, 12 l — Une commode avec son dessus de marbre, à deux tiroirs garni en bronze, 60 l. — Un trumeau à trois glaces avec son cadre doré au dessus de la commode, 14 l. — Une table de nuit en marquetterie à quatre tiroirs, (portée dans la chambre de la Reine). — Une petite tablette suspendue, sur laquelle il y a cinq pièces de porcelaine blanche, 18 l. — Deux guéridons de bois vernis jaune à découpures avec leur dessus de maroquin jaune, 3 l. — Une machine, 1 l.

Première garderobe prenant jour sur la gallerie de la garderobe du Roy, contenant une tapisserie d'indienne à mosaïque fond rouge, 30 l. — Rideaux *idem*, lit de veille brisé avec sa housse de soye cramoisie, feu, bras de cheminée cuivre, table et chaises de paille.

Seconde garderobe borgne attenante à celle ci-devant, contenant un lit à tombeau serge verte, table, chaise.

Appartement en haut, prenant jour sur la petite cour vis-à-vis la garderobe des valets de chambre du Roy :

Tendue de tapisserie d'indienne rayée à gros bouquets, dit Calamas, rideaux mousseline, lit à niche, feu, trumeau avec tableau au-dessous

encadré de bois doré, fauteuil de paille, commode, table de bois de Chine à pieds de biche.

Un cabinet y attenant avec tenture de laine hachée verte, armoires, chaises, rideaux serge verte — La chambre du domestique avec lit de sangles. — La garderobe avec ses accessoires ordinaires.

Appartement prenant jour d'un côté sur le petit parterre devant la Comédie et de l'autre sur le Kiosque, avec antichambre à banquette moquette rayée bleu et rouge.

Une chambre à coucher prenant jour sur les petits bosquets, garnie de tapisserie de Perse des Indes brodée en soye, et six demi-portières de même. — Quatre demi-rideau de gourgouran blanc. — Un grand lit à chevet même étoffe que la tapisserie, 1,000 l. — Un lustre de cristal à huit branches, 200 l. — Un feu de cuivre doré, 100 l. — Deux bras cuivre doré à côté de la cheminée à trois branches à fleurs chacun porté par deux perroquets, le tout de cuivre doré, 84 l. — Un trumeau sur la cheminée avec son cadre doré, la glace en deux pièces, 180 l. — Une figure en fayance représentant un Chinois, 1 l. — Deux petits pots pourris terre d'Angleterre et deux figures de marbre, 2 l. — Deux coins de chaque côté de la cheminée à six tiroirs chacun, vernis de la Chine, 60 l. — Un autre coin à hauteur d'appui vernis en jaune sur découpure avec son dessus de marbre, 30 l. — Un autre coin au-dessus, peint de même. — Un paravent à six feuilles peint à l'huile de deux côtés en peintures fines, 30 l. — Un canapet de même que la tapisserie à housse d'indienne, deux fauteuils, quatre pliants même étoffe, 48 l — Une bergère et quatre chaises de paille, un miroir à plaque d'argent, le chapiteau de même, la glace de trente-six pouces de haut sur douze pouces de large, 400 l. — Une commode de bois de racine à trois tiroirs avec la garniture de cuivre, 36 l. — Une longue table à écrire, le milieu est couvert en maroquin rouge, les deux bouts ovales de bois de la Chine, fermant à clef avec son écritoire, 12 l. — Une autre petite table à écrire à pieds de biche dorés. — Une petite table à écrire.

Cabinet bleu aboutissant à la chambre à coucher ci-devant prenant jour sur le petit parterre devant la Comédie. — Une niche garnie de trois dossiers, son fond et une petite pente, deux rideaux d'un lez chacun, sopha dans ladite niche, le tout en satin blanc des Indes peint, représentant toutes sortes de figures et fleurs et un oreiller de duvet couvert de péquin bleu, 60 l. — Quatre demi-rideaux de croisées peints de même, ainsi que deux portières et quatre tabourets, feu de cuivre doré représentant deux figures et accessoires — Sept figures sur la cheminée, dont trois d'albâtre et quatre de marbre, 18 l. — Deux bras à une branche de chaque côté de la cheminée. — Une glace sur ladite cheminée avec cadre doré, 155 l.

Une autre entre les croisées, 150 l — Une table à console au dessous desdites glaces avec son dessus vernis sur découpures, le pied peint en gros bleu.

Première garderobe prenant jour sur les petits bosquets du Kiosque, garnie de tapisserie de toile peinte de Berlin, table, chaises, accessoires.

Seconde garderobe ensuite de celle ci-devant, attenante à la chambre à coucher et prenant jour sur les petits bosquets, garnie d'une brocatelle d'Italie à bandes en deux pièces bordées de la même étoffe, 24 l. — Deux dessus de porte même tapisserie rideaux de cadrille, un ciel en niche garni de trois dossiers, au fond deux chantournés de brocatelle rayée d'Italie, deux demi-rideaux de cadrille, 48 l. — Chaises, table et une table de toilette.

Une autre petite garderobe à côté de la niche de la garderobe ci-devant, garnie de tapisserie d'indienne même mobilier.

Appartement à côté de celui ci-devant, prenant jour sur le Kiosque.

Chambre à coucher :

Un lit à pavillon de quatre pieds de large de damas verd, d'un petit galon sisteme d'or avec les quatre pommes, un soubassement de même damas, courte pointe de taffetas verd piqué et ses accessoires, 100 l. — Les quatre demi-rideaux de croisées en camelot gauffré verd, un sopha et huit tabourets en tapisserie, 100 l. — Un feu garni cuivre. — Deux bras de deux branches cuivre doré. — Un trumeau sur la cheminé en deux glaces, 268 l. — Un soufflet. — Un miroir entre les deux croisées avec cadre doré, 60 l. — Une table à pied de biche avec son tapis de drap verd. — Un bureau en forme de secrétaire en bois uni. — Une table en console au-dessous du miroir, fond vert et doré, couverte de maroquin rouge, 18 l. — Un petit guéridon avec écran de carton.

Cabinet avec tapisserie de papier d'Angleterre collé sur toile, deux demi-rideaux de Perse, un lit de repos et quatre fauteuils. — Un tableau au-dessus de la porte représentant un enlèvement, 18 l. — Une table de nuit.

La garderobe de propreté avec ses accessoires. — Autre garderobe sur l'escalier pour coucher le domestique.

L'entresol pour coucher les valets de chambre, avec lit à pavillon de serge verte, rideau de même, chaises meubles ordinaires.

XVIII

Appartement au-dessus des appartements du Roy, prenant jour sur les grands Bosquets et du côté du Rocher :

Passage en entrant, qui sert de première antichambre tendu de tapisserie

de brocatelle d'Italie en avant d'une bordure de moére verte avec trois dessus de porte de même.

Seconde antichambre servant de salle à manger tendue de quadrille, avec feu de deux bras de cuivre à simple branche, deux paravents à six feuilles, douze chaises, deux tables de jeu à pied de biches, dont l'une de quadrille, l'autre de piquet recouvertes de drap vert fin. — Deux autres tables à pieds de biche fermant à clef.

Chambre à coucher :

Tendue d'une tapisserie de damas verd en six pièces, deux dessus de porte de même, un autre de taffetas verd. — Deux demi-portières de même et six demi-rideaux de croisées de taffetas verd et lit à niche avec fond impérial, doublé de soye verte et garni de damas verd, 500 l. — Un sopha garni de savonnerie, deux oreillers de damas verd, 50 l. — Huit chaises *idem*. — Un fauteuil à joues, dossier recouvert de perse rayée, fond blanc et fleurs brunes, 48 l. — Un feu de cuivre en couleurs, représentant deux faunes, avec accessoires et croissants de cuivre, 18 l — Un trumeau sur la cheminée avec glace ceintrée, 205 l. — Une commode en marquetterie de quatre pieds de long avec deux grands tiroirs et deux petits garnis de leurs mains de bronze avec le dessus de marbre, 100 l. — Un trumeau au-dessus de ladite commode en deux glaces avec son vieux cadre doré formant des pilastres, 170 l. — Un écran avec sa table. — Deux encoignures, deux petits volets. — Un lustre de verre à six branches de fer blanc avec son cordon de deux glands de laine verte, une pendule la boête de bois de palissandre, 100 l. — Une petite table à pied de biche avec son tiroir, 2 l. — Une petite tablette à deux planches dans le fond de la niche.

Cabinet de toilette :

Tendu de Perse à fond blanc à ramages, dessus de porte et de fenêtre de même, rideau de mousseline. — Un lit de repos en coquille garni d'indienne fine, rayée en mosaique. — Table de toilette brisée. — Un fauteuil à porter la Princesse avec ses deux carreaux couverts d'indienne et les deux bâtons.

Cabinet :

Garni de dix estampes chinoises représentant des figures et des paysages chinois formant panneaux dans la bordure dudit cabinet, rideau de croisées de perse à fond blanc — Un matelas devant la dite croisée servant de siège pour l'appuy avec sa housse de Perse. — Un lit de repos, le bois à pied de biche garni de Perse et ses accessoires, 126 l. — Chenets cuivre. — (Logement de la Princesse). — Deux bras de cuivre en couleurs à deux branches à bobèches près de la cheminée. (Emportés pour la Princesse).

— Une glace sur la cheminée avec moulure dorée. — Au-dessus un petit tableau représentant deux chinois sous un bateau — Quatre chaises pied de biche garnies de même. — Deux chaises de canne. — Un petit fauteuil rembourré, une petite table à écrire à pieds de biche. — Trois petites encoignures de bois peintes en jaune avec leur dessus de bois peint en marbre. — Deux portières de même Perse. — Un écran de tapisserie.

Deux petits cabinets à côté de la niche garnis de tapisserie de Perse représentant du foulard, le plafond tapissé de même. — Deux petits cabinets à côté de la niche, garnis de tapisserie de Perse (indiqués ci-dessus.) — Entresol au-dessus dudit cabinet, garni de neuf estampes chinoises encadrées de moulures de bois. — Une niche composée de trois dossiers rideaux de Perse fond bleu à bouquets encadrés d'une même bordure. — Un feu à pommes de cuivre. — Un trumeau à deux glaces sur la cheminée. — Quatre chaises à la Reine à pieds de biche, garnies d'une Perse à la Trophée d'armes encadrées d'une bordure de Perse. — Un bureau en marquetterie bois de palissandre. — Un tapis de tapisserie de Nancy, 24 l. — Un garde feu de fer blanc.

Première garderobe :

Garnie d'une tapisserie d'indienne fond blanc et d'un rideau de même. — Deuxième garderobe garnie d'une tenture de tapisserie de siamoise dessus de porte de même et rideaux toile blanche à la porte vitrée. — Une table de nuit, pied de biche, deux encoignures et accessoires.

Passage pour aller dans la garderobe des femmes de chambre, tendue d'une tapisserie de flanelle fond blanc à ramages rouges. Dessus de porte de même. Encogure porte-manteau.

Garderobe où couchent les femmes de chambre, tendue d'une tapisserie de damas de rideaux, dessus de porte de même, un lit à tombeau garni de serge verte, chenets, chaises, tables, encoignures, porte-manteaux.

Entresol au-dessus de la garderobe des femmes de chambre pour coucher les domestiques, une couchette, tables, quatre chaises.

Autre Entresol. Première chambre, garnie de tapisserie d'indienne fond gris, petits bouquets. Un lit à tombeau, fourneau, chaises et accessoires de toilette.

XIX

Salle des Suisses du haut servant d'antichambre aux appartements de Mr le grand maitre de la maison du Roy et ceux de M. le Premier maître d'Hostel.

Une tapisserie des Gobelins en huit pièces, représentant un manège, 1,200 l. — Un lit de sangle, deux chenets de fer, un grand tableau sur la

cheminée, sans cadre, 10 l. — Deux autres entre les croisées. Un grand et l'autre petit à cadre doré, 12 l. — Trois lanternes de verres. — Un bas d'armoire de Buffet.

Appartement de M^r le premier Maistre d'Hotel :

Réservée de la vente et donnée à M. de Bela, par lettre de M. le Controlleur Général, du 2 août 1766.

Salle à manger :

Une tenture de la tapisserie d'Aubusson, en verdure en six pièces de trois aunes de haut pour environ vingt aunes de cours, 300 l. — Quatre demi-rideaux de croisées, toile blanche encadrée d'une bordure d'Indienne. — Trente six chaises de paille, un fourneau de fayance, un paravent de six feuilles représentant des Chinois. — Un buffet à trois tiroirs fermant à clef. — Une lanterne de verre avec sa lampe. — Une fontaine de rozette avec l'écuelle.

Salle d'assemblée :

Une tenture de tapisserie de brocatelle d'Italie cramoisie en six pièces, trois aunes 1/4 de haut en vingt-neuf de longueur, 180 l. — Quatre demi-portières *idem*, 18 l. — Quatre demi-rideaux taffetas cramoisi, 120 l. — Un petit lit de niche ceintré pour le haut, de damas cramoisi garni de son ciel d'osier. — Rideaux et accessoires en satin cramoisi, 60 l. — Un feu de fer et accessoires, trumeau sur la cheminée, 16 l. — Deux bras de cheminée doubles, cuivre doré (manque). Au-dessus du trumeau de la cheminée une pièce de taffetas verd. — Un miroir entre les deux croisées. — Deux fauteuils de bois sculpté couverts de moquette cramoisie. — Une chaise à la Reine avec un carreau à fond de camelot cramoisi. — Un fauteuil de canne et deux chaises de même. — Deux tables à jouer. — Une autre table à pieds tournés avec un vieux tapis de Turquie, 24 l.

Chambre à coucher. — Une tapisserie de satin de Bourges, 36 l — — Deux demi-rideaux camelot verd. — Un lit en niche et trois dossiers damas cramoisi chamarré d'un petit galon sisteme d'or d'un demi pouce de large, les deux mains de même. — Couverture de satin cramoisi, 200 l. — Une glace sur la cheminée, 180 l. — Deux bras à deux branches. — Un fauteuil couvert de moquette gauffrée cramoisie, 10 l. — Six chaises de même, 48 l. — Deux tables à pieds de biche (manque).

Cabinet garni d'une tapisserie et d'un lit à rideaux. — Garderobe garnie d'une tapisserie de toile et la garderobe où couche le domestique, garnie d'un lit de sangle.

XXI

Passage qui conduit de la salle des Suisses énoncée ci-devant à celle

CHATEAU DE LUNÉVILLE

auprès de la chapelle. — Une tapisserie de toile de Berlin, les quatre bas de croisées de même. — Une lanterne à verres.

XXII

Salle des Suisses, auprès de la Chapelle en suite du passage ci-dessus.

Une grande carte représentant des plans de Paris, 24 l. — Quatre grands tableaux, seize autres moyens, le tout représentant des Princes, Princesses, Batailles, etc. (Il n'en reste que 16, les 4 sont emportés). — Deux lanternes de verre, 220 l. — Deux chenets de fer et accessoires. — Un lit de sangle, un coffre à bois et un autre à mettre un lit.

XXIII

Salle à manger des gentilshommes en bas à côté de la chapelle, jour sur la cour.

Entrée de ladite salle :
Une petite armoire.

Salle à manger :

Une tapisserie de toile imprimée bleue et blanche, 24 l. — Fourneau, paravent, vingt-six chaises, table à tréteaux. — Cabinet attenant à la dite salle. — Une tapisserie toile de Picardie. — Une table.

XXIV

Appartement du haut, prenant jour sur les grands bosquets et sur le canal du côté du Trèfle.

Antichambre :

Tapisserie de toile cirée à gros bouquets détachés, rideaux toile blanche, banquette, huit chaises moquette.

Chambre à coucher :

Tapisserie à bandes de damas bleu et bandes d'étoffes de Turquie composé de dix bandes de Perse et quatre de damas bleu encadré dans un galon d'or, 600 l.

Lit semblable avec bandes d'étoffe, 600 l. — Quatre demi-rideaux croisées de même, un sopha *idem* bordé d'un galon d'or, 160 l. — Deux chaises semblables ainsi que onze tabourets. — Une garniture de feu dorée. — Deux bras doubles branches dorés. — Au dessus de la cheminée taffetas verd plissé. — Un écran peint en bleu avec son chassis brodé en soye

représentant deux figures, le derrière en damas bleu bordé d'un large et d'un petit galon d'or, 24 l. — Un miroir à cadre de bois doré à pilastre de glace, 100 l. — Un grand qui sert de toilette à cadre doré, 12 l. — Une commode de marquetterie, bois de palissandre, à grands tiroirs, 48 l. — Une petite table pieds de biche avec son tiroir fermant à clef et son écran papier peint. — Une autre table pliante de sapin.

Cabinet :

Garni de tapisserie de Flandre à personnages, 250 l. — Quatre demi-rideaux toile blanche, bandes indienne, deux chaises de canne.

Première garderobe, avec tapisserie d'indienne. — Deuxième garderobe, indienne avec les accessoires usuels, un lit à tombeau serge verte bordée d'un ruban verd. — Petite garderobe, tapisserie d'indienne avec accessoires usuels.

Entresol au-dessus desdites garderobes avec deux couchettes, chaises, etc.

Corps de garde. — Chambre de l'officier, un lit de sangle, chenets, bas d'armoire, table pliante, flambeau de cuivre, six chaises. — Corps de garde, table, rateliers d'armes, douze paillasses, chenets, lanterne.

XXVI

Aile droite, hors de l'enceinte du château.

Appartement du premier peron, rez de chaussée prenant jour sur la cour, sur la rue et sur le corps de garde.

Antichambre :

Quatre demi-rideaux croisées en toile blanche, deux banquettes et deux chaises moquette.

Chambre à coucher :

Feu de cuivre argenté et accessoires, deux bras simples branches de cuivre doré. — Une commode de bois de racine garnie de mains de cuivre avec son dessus de marbre, 48 l. — Un miroir au-dessus de la glace, en trois pièces avec sa monture dorée, 130 l. — Miroir de toilette avec sa monture dorée. — Une table avec des roulettes avec son tiroir bordé de satin avec crépines de soye, 4 l.

Cabinet. — Une tapisserie de moëre verte gauffrée, quatre demi-rideaux de taffetas verd. — Un lit de voyage de même étoffe. — Un fauteuil (manque).

Garderobe. — Tapisserie indienne à fond olive avec trois dessus de porte, un dessus de croisée, un lit à tombeau de serge verte, quatre chaises et accessoires ordinaires. — Une autre garderobe dont les objets de tapisserie manquent.

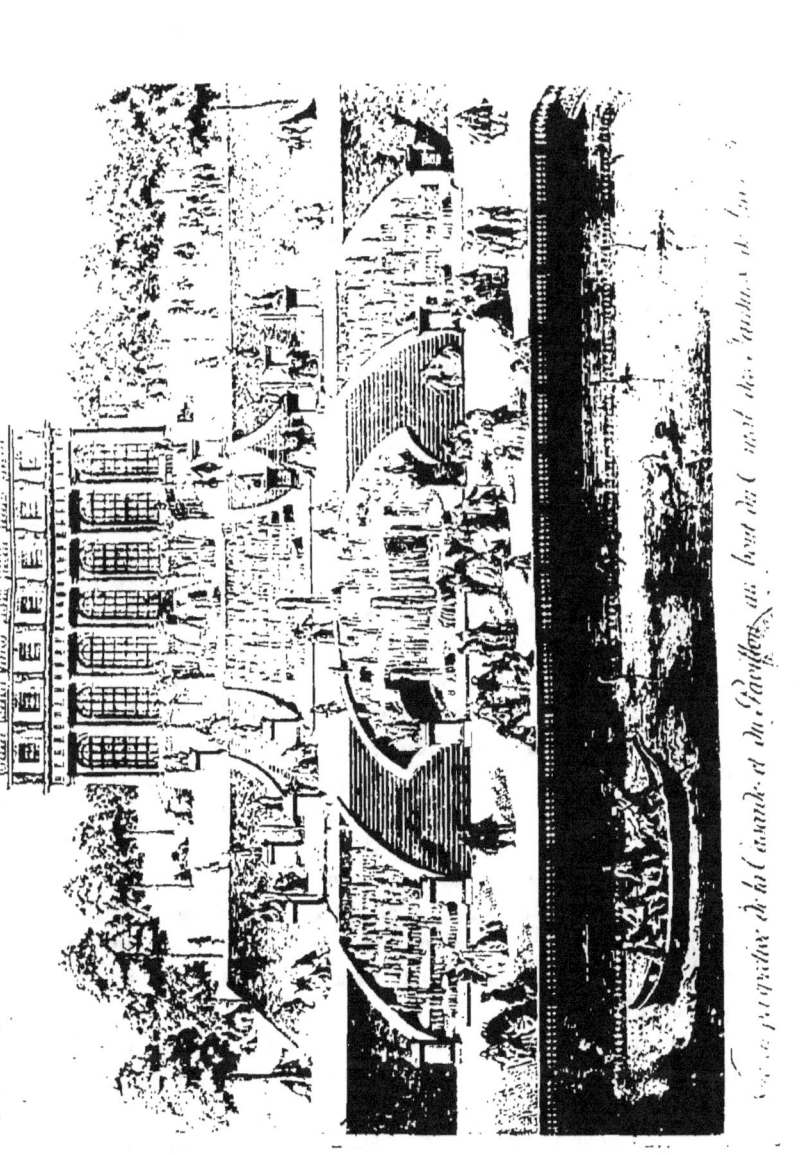

VUE EN PERSPECTIVE DE LA CASCADE ET DU PAVILLON AU BOUT DU CANAL
DES JARDINS DE LUNÉVILLE

XXVII

Appartement à côté de celui ci-devant, prenant jour sur la Grande Cour et sur la rue :

Antichambre. — Tapisserie de toile d'Hertin, deux demi-rideaux de croisées de toile blanche, deux banquettes bois avec moquette gauffrée rayée rouge et bleu. — 2ᵉ antichambre. — Tapisserie de brocatelle d'Italie, deux demi-rideaux de fenêtre cadrille, chaises et table pied de biche, petit miroir de toilette à cadre rouge. — Chambre à coucher tendue de satinade à rayes rouges et verte, deux demi-rideaux de fenêtre de cadrille, un lit de moere verte gauffrée, fauteuil et six chaises garnies, une commode à trois grands tiroirs poignées cuivre. — Première garderobe, tendue d'indienne, lit et accessoires ordinaires. — 2ᵉ et 3ᵉ antichambres de domestiques, *idem*.

XXVIII

Appartement en haut du peron du milieu de la dite aile gauche prenant jour sur la dite grande Cour :

Antichambre. — Une tenture de tapisserie de toile cirée, quatre demi-rideaux de croisées de cadrille, deux chenets de fer. — Une armoire noyer et une autre en chêne (celle de noyer donnée au Confesseur du Roy).

Première Chambre à coucher. — Une tapisserie de papier d'Angleterre verd, collé sur toile, 12 l. — Quatre demi-rideaux de croisées, camelot gauffré verd. — Un lit à la Duchesse de Camelot gauffré verd bordé de ruban verd, six fauteuils de canne carreau de même étoffe. — Une table pied de biche ovale pour écrire. — Une table de nuit pied de biche, chenets à pommes de cuivre, soufflets, accessoires.

Cabinet en suite de la chambre ci-devant. — Tapissé de papier d'Angleterre fond blanc et fleurs rouges colé sur toile. Quatre demi-rideaux de croisées toile blanche encadrées d'une bordure indienne rouge. — Un lit de repos camelot gauffré verd, commode, table, chenets. — La garderobe tapisserie de papier colé sur plâtre.

2ᵉ Chambre à coucher. — Tenture, tapisserie indienne à cartouches, deux demi-rideaux de même, un lit à niche, à ciel de même, six chaises canne. Un fauteuil garni indienne. (Emporté par M. Dubois.)

Cabinet de suite de la Chambre ci-devant, rideaux indienne blanc, un bureau en secrétaire bois palissandre, boutons et sabots cuivre, table pieds de biche, fourneau. La garderobe de même. — Chambre pour un domestique avec lit et table. — Autre chambre *idem* avec tenture tapisserie cadrille. — Deux lits à tombeau, fourneau, table et armoire.

l'assage pour aller à l'entresol, tendu d'une vieille tapisserie indienne.
Entresol. — Avec lit à sangles, une couchette, table, douze chaises.

XXIX

Appartement au rez de chaussée au dernier peron de ladite Aile, prenant jour sur la grande Cour et sur la rue :

Chambre d'entrée, suivant l'antichambre. — Une vieille tapisserie cuir argenté en deux pièces, 6 l. — Un fourneau fayance, dix huit vieilles chaises paille.

Chambre à coucher, une tapisserie d'Auvergne en quatre pièces, 150 l. — Quatre demi-rideaux cadrille. Un lit en tapisserie fond jaune Impérial garni de ruban de soye jaune. Six chaises moquette cramoisie et miroir Commode noyer et accessoires toilette.

Cabinet. — Tapisserie satin à bandes cramoisie et vertes, bandes vertes chargées de découpures de la Chine, 180 l. — Deux demi-rideaux cadrille. Un fauteuil et six chaises garnis de camelot gauffré verd à fleurs. Une table pieds de biche, deux chaises. — Chambre de suite, tapisserie de cinq pièces de toile peinte. Un lit à colonne dôme et Impérial de Golgaze rouge et jaune, une grande table chêne pied de biche. Cabinet de suite avec armoire et table.

Chambre derrière l'appartement ci-devant servant de cuisine avec les cabinets de suite. — Un cabinet de suite, avec un lit à tombeau rouge et verd, deux petits rideaux indienne, tapisserie de toile à petits carreaux bleus, table, chenets.

Chambre de suite, une tapisserie indienne, un lit à tombeau rouge, deux chenets, deux tables, une de toilette. (Tout cela manque à la mort du Roy.)

Entresol au-dessus des Cabinets de derrière avec un lit à tombeau pour domestique.

Cabinet sur l'escalier avec un lit à tombeau serge verte (manque).

Appartements du haut. — Une armoire de chêne, le restant des chambres appartenant à M. le Marquis du Châtelet.

Entresol au-dessus. — Un lit à tombeau serge verte avec accessoires.

XXXI

Appartement à côté de celui ci-devant prenant jour sur la cour :

1re antichambre. — Une tapisserie de Strasbourg verte (manque), six chaises moquette gauffrée. — Deuxième antichambre — Deux grandes armoires, un priez Dieu servant de bas d'armoire.

Fait et arrêté à Lunéville le 15 may 1764.

<div style="text-align: right;">ALLIOT.</div>

DÉCORATION DE L'INTÉRIEUR DE LA CASCADE DE LUNÉVILLE AVEC LE CROQUIS DU PLAFOND

(Collection Albert Jacquot.)

Je soussigné reconnais avoir à ma charge et garde les meubles et effets portés au présent inventaire pour les représenter toutes et quantes fois qu'il serait exigé.

A Lunéville le quinze may 1764.

M. Héré.

Les adjudicataires des meubles et effets du Château de Lunéville, les sieurs Robin et Dosquet, bourgeois de Nancy, avaient souscrit pour 104,500 l., tandis que cela ne valait, d'après le tapissier du Roy, que 78,000 l. Ils adressèrent à M. de Beaumont, le 11 mars 1767, une requête pour obtenir une indemnité de 12,000 l., prétendant que ce qui était porté comme or fin dans l'inventaire ne l'était qu'à moitié, etc., le crin annoncé garnissant les sophas, était du poil de sanglier, etc.

Malgré une lettre d'Alliot, en date du 9 août 1766, ils n'obtinrent pas gain de cause, le rapport disant que l'écart de la mise précédente n'était que de 500 l. Si on leur donnait raison, les autres adjudicataires ayant acheté les meubles des autres maisons et les démolitions, ne manqueraient pas de réclamer à leur tour de pareilles indemnités. Il fut exigé qu'on sorte les meubles quatre mois avant, ils auraient pu faire les revendications qu'ils n'ont point faites ; donc rejet.

Inventaire des meubles et effets de la Cascade, à la charge de la Veuve Richard, concierge.

Sçavoir :

28 demi-rideaux croisées, toile blanche encadrée d'une bordure d'indienne, 280 l. — Un fauteuil de canne. Seize chaises brisées de canne, une grande table longue avec un surtout de fayance à quatre colonnes, un panier de fleurs au-dessus du jet d'eau qui couronnent le tout, 24 l. — Cinq stores, de couti commun pour garantir les carreaux des fenêtres de la grêle et autres mauvais temps, placés au dehors de la salle contre croisées.

Deux tables sapin à pieds pliants, deux autres tables à pieds brisés. La statue de Louis XV en bronze de deux pieds de haut sur un pied d'Estal de stuque, 100 l.

Vingt chaises de canne.

Logement du Concierge dans les bosquets.

Un lit à colonne de quatre pieds de large, de serge bleue bordée d'un ruban jaune. Quatre chaises, deux tables, une grande avec trétaux, une desservante de Chine. Un fourneau, deux chenets.

Inventaire des meubles et effets du Kiosque dans les Bosquets.

Sçavoir :

Salon. Huit rideaux de croisées à l'italienne en sciamoise en mosaïque

blanc et couleur de rose de la largeur chacun sur 4 aunes un quart de haut, 32 l. — Quatre autres rideaux pour les quatre portes de même. Huit autres demi-rideaux pour les quatre fontaines se relevant en guirlandes de même sciamoise de trois longueurs chacun sur quatre aunes et demie de haut. Dans chaque milieu des ceintres, un gland de laine, tous lesdits rideaux garnis de leurs cordons de fil pour les relever.

Vingt-quatre tabourets, les pieds à rouleaux couverts de moquette cramoisie. Cinq grandes lanternes de verre avec leurs couvercles aussi de verre garnis de cuivre et trois bobèches aussi en cuivre accrochées aux quatre coins du salon et dans le milieu à des barres de fer, 75 l.

Vingt-quatre autres lanternes aussi de verre avec leurs couvercles de toile peinte en rouge garnis aussi de cuivre à deux bobèches chacune et accrochées à des barres dans le milieu de chaque portes, croisées et fontaines, 200 l.

Vingt-quatre stores grosse toile qui enferment ledit salon pendant l'hiver. — Douze tables à jouer dont onze avec leurs tapis de drap verd et bordé d'un galon de soye verd façonné le douzième tapis pour mettre sur la table pour jouer le Pharaon.

Deux trics tracs dans deux desdites tables garni chacun de quinze dames d'ivoire blanches et quinze en noir deux cornets avec leurs dés, 30 l.

Vestibule. Entre les deux cabinets. Une grande lanterne de verre semblable à celle du salon. — Premier cabinet joignant le logement du concierge. Une tenture tapisserie de Péquin fond blanc, peint sur toile à six pièces, 72 l. Quatre demi-portières et quatre demi-rideaux de croisées de Péquin fond blanc peintes sur soye, de deux largeurs chacune, 288 l.

Un grand sopha, deux chaises à dos et quatre tabourets, le tout couvert de même péquin que les rideaux et bordés ainsi que les rideaux d'un galon de soye à crète, chaque siège avec ses housses de toile grise. Huit croissants argentés pour tenir les rideaux, 6 l.

Une tringle de fer garnie de six poulies et cordons à chaque croisée et porte. Une table en console entre les croisées de bois sculpté et doré avec son dessus de marbre de composition.

Un lustre peint en verd garni de fleurs avec ses bobèches de fer blanc et ses cordons.

Second Cabinet. En stuc peint.

Quatre demi-rideaux de croisées et quatre demi-portières de péquin jaune peint sur soye et bordé d'un galon de soye à crète, ledit rideau et demis portières de 2 lez chacune sur trois aunes et demie de haut, 28 l.

Un sopha, deux chaises à dos et six tabourets le tout couvert de même péquin que les rideaux et bordé de même avec chacun leur fourreau de toile jaune, 100 l.

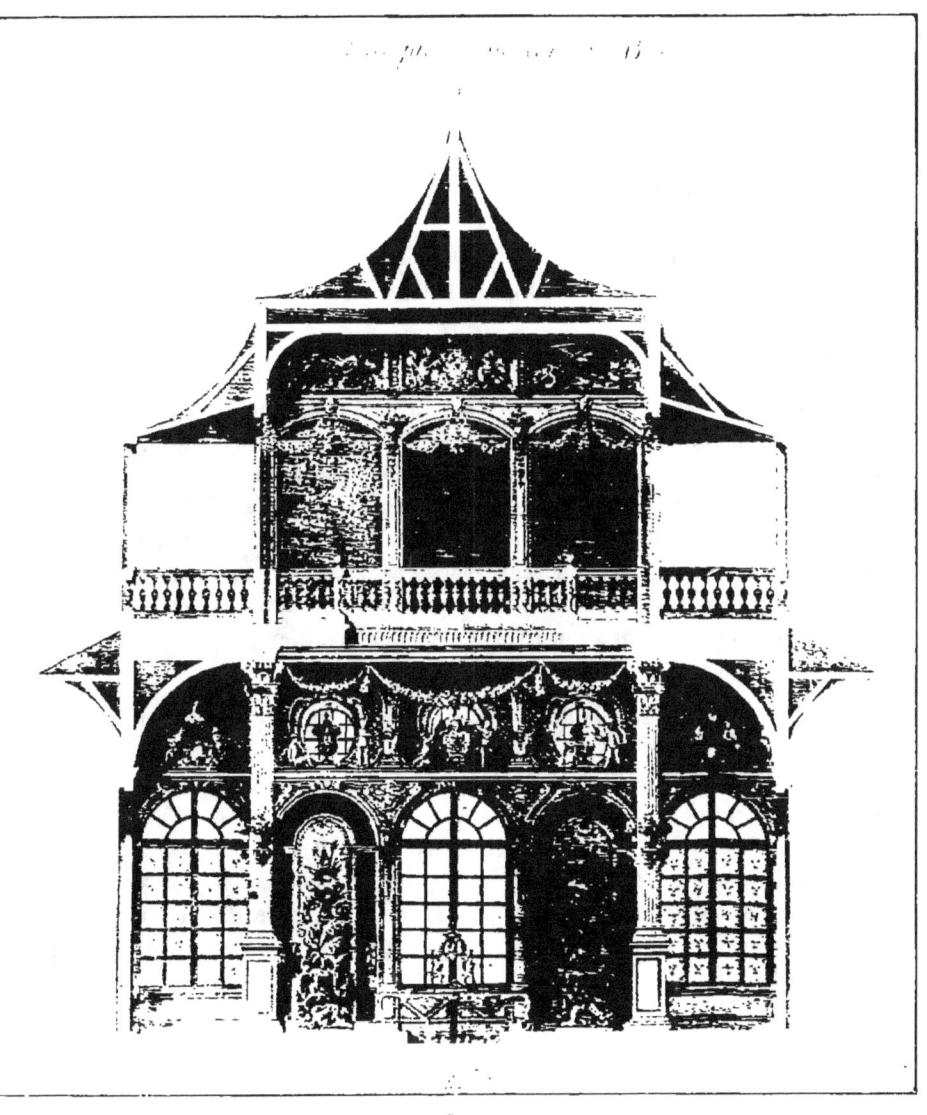

COUPE DU KIOSQUE DU COTÉ DES BUFFETS
(Château de Lunéville.)

Huit croissants de cuivre doré pour tenir les rideaux, 16 l. — Une tringle de fer garnie de ses poulies et cordons de chaque croisée et porte. — Une table à console entre les deux croisées de bois sculpté et doré avec son dessus de marbre de composition. Un lustre peint en verd et garni de fleurs, le tout en fer blanc aussi bien que les bobèches, avec son cordon.

Garderobe :

Un rideau d'indienne devant la porte vitrée avec sa tringle. — Un fauteuil servant de chaise percée. Autre garderobe.

Inventaire fait en 1764.

Inventaire Général des meubles du Château Roïal de Commercy, vérifié le 10 août 1764[1].

Sçavoir :

Vestibule d'entrée : Sur le péron :

Deux grandes lanternes de verre dont l'une en dedans du péron, l'autre en dehors sur l'escalier de droite, 12 l. — Six tableaux avec leurs cadres, représentant des enfants, des fruits et des fleurs, dont quatre carrés et deux ovales, 228 l. — Un tableau avec son cadre doré représentant une foire de Suisse, 6 l. — Un autre tableau avec son cadre, représentant la construction de Babylone, 30 l. — Dix autres tableaux représentant des chiens, 30 l. — Quatre tableaux quarrés représentant les fêtes vénitiennes, 24 l. — Quatre autres tableaux représentant les guerres de David et d'Absalon, 24 l.

Grand salon :

Un grand lustre de cristal de Bohême avec sa housse de toile de Rouen verte, 200 l. — Un jeu de Trou Madame, couvert d'un drap verd avec treize billes deux ivoire, 48 l. — Un grand billard avec son drap verd, des billes d'ivoire des masses et queues, 100 l. — Seize girandoles, 160 l. — Une fontaine de rosette avec couvercle et son pied, 12 l. — Un buffet de bois chêne à trois volets fermant à clef. — Deux banquettes de bois à pans abattus garnies de crin couvertes de moquette rayée de différentes couleurs. — Un fauteuil de paille avec son quarreau couvert de moquette. — Un buffet neuf.

<center>Aile droite — Le bas.</center>

Appartemens du Roy :

<center>N° 1</center>

Antichambre de côté du grand salon :

Une tapisserie de sept pièces représentant des chasses de différents ani-

[1] KK. 1131, archives nationales

maux, faisant 16 aunes de tours avec deux aunes trois quart de haut, ladite tapisserie de la manufacture de Beauvais, 1,500 l. — Six demi-rideaux de croisées de cadrille à petits carreaux et bordés d'un padoue citron, 60 l. — Deux dessus de portes avec leurs cadres dorés représentant des marines, 48 l. — Deux tableaux sans cadres représentant des pots de fleurs, 6 l. — Un feu garni de cuivre doré représentant deux pyramides, avec les accessoires, 30 l. — Un trumeau sur la cheminée de six glaces avec bordure sculptée et dorée et dans le couronnement le portrait du Prince de Vaudémont, 212 l. — Deux bras de cuivre de deux branches à côté de la cheminée, neuf tabourets garnis de différentes tapisseries, différents dessins, 36 l. — Un lustre cristal à six branches avec sa housse de peau blanche, 30 l.

Grande chambre d'assemblée :

Quatre pièces de tapisserie représentant les fables de Psyché, d'environ douze aunes de cours sur trois de haut y compris les deux pièces qui sont dans l'appartement suivant, 1,500 l. — Quatre demi-portières en damas cramoisi, doublé de taffetas même couleur avec leurs croissants de fer doré, 24 l. — Six demi-rideaux de taffetas cramoisi et bordés d'un ruban de soye, 120 l. — Un feu garni de cuivre en couleur, représentant des grands feuillages, avec accessoires, 80 l. — Deux bras de bronze doré à deux branches garnis de cristal à côté de la cheminée, 18 l. — Deux dessus de porte avec leurs cadres sculptés et dorés, représentant des paysages à petites figures, 24 l. — Deux tableaux représentant des ménages champêtres dans le goût flamand avec leurs bordures unies et dorées, 24 l. — Deux tableaux, l'un d'un jeune garçon, l'autre d'une jeune fille, avec leurs cadres dorés et sculptés, 24 l. — Deux tableaux des flamands, de femme et d'homme, 24 l. — Un tableau à cadre doré représentant une nuit, 6 l. — Un autre tableau représentant l'arracheur de dents, 24 l. — Une pendule garnie de cuivre doré avec sa console et une figure dessus représentant la Renommée, 200 l. — Un lustre de cristal de Bohême à douze branches fer doré, 250 l. — Un sopha garni crin, couvert de damas cramoisi avec ses accessoires, housse en toile de Rouen, 48 l. — Deux chaises à la Reine, *idem*, 20 l. — Douze tabourets, *idem*, 72 l. — Douze chaises paille carreau indienne, 24 l. — Une grande chaise couverte de velours pour le Roy, 2 l. — Une table à pieds de biche carrée avec un dessus de marbre noir et veiné d'or, 30 l. — Un paravent à quatre feuilles de quatre pieds et demi, de satin blanc brodé de soye encadré et doublé de satin verd, 24 l. — Une table à pieds de biche de palissandre garnie de bronze doré servant de tric trac avec ses dames d'ivoire et ses trois jettons, 48 l. — Un grand fauteuil garni de panne cramoisie. — Un trumeau sur la cheminée et trois glaces avec son cadre doré, 740 l.

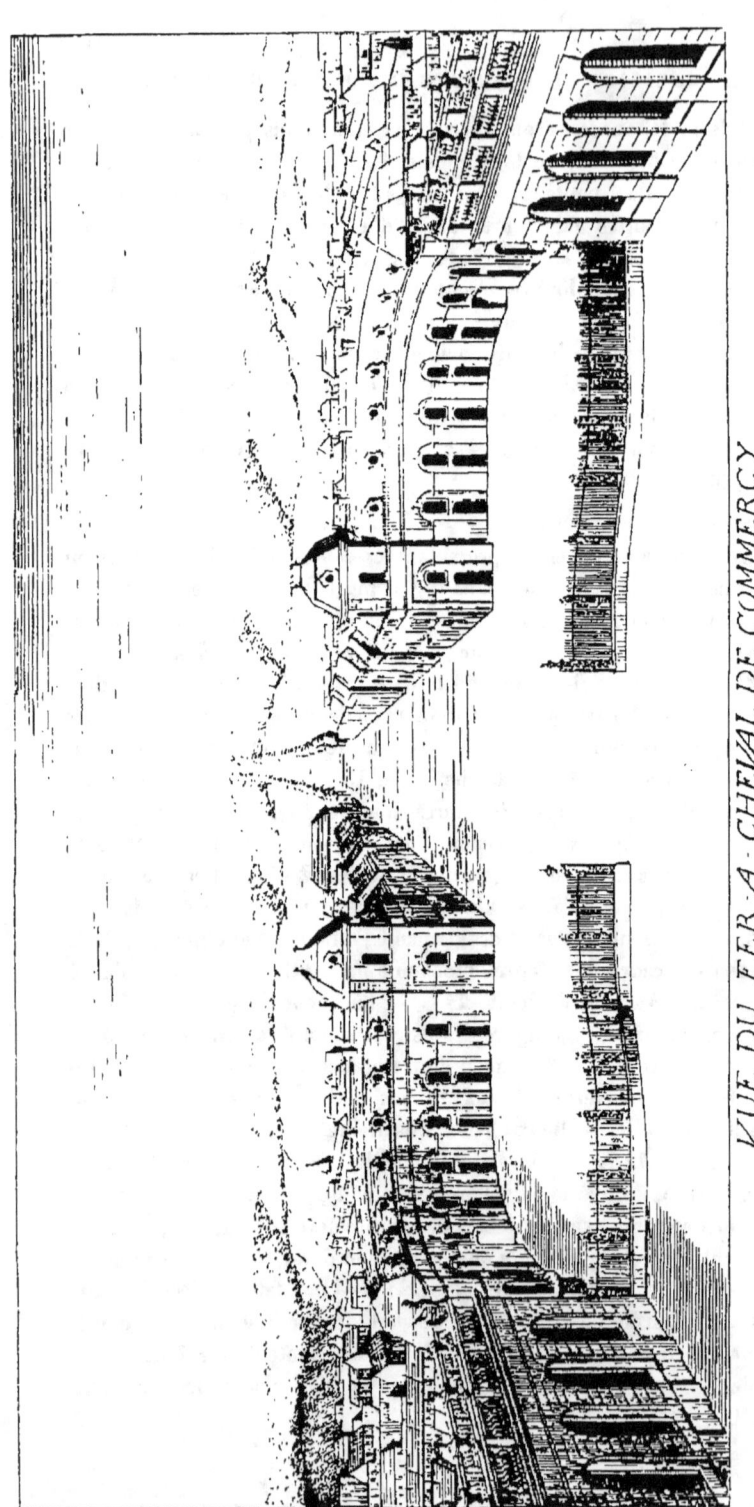

VUE DU FER-A-CHEVAL DE COMMERCY
depuis le Château

Chambre de jour du Roy :

Deux pièces de tapisserie d'environ neuf aunes représentant la suite de la fable de Psyché (comprise dans celle de l'appartement précédent). — Deux rideaux et quatre portières satin cramoisi, 60 l. — Quatre demi-portières velours cramoisi doublées de taffetas, 400 l. — Une niche de damas cramoisi avec ses rideaux de même, 100 l. — Un feu garni cuivre doré représentant deux savoyards, 50 l. — Un trumeau sur la cheminée avec son cadre sculpté et doré, 620 l. — Deux bras de cheminée cuivre doré à deux branches, 30 l. — Un soufflet de maroquin jaune à double vent, 2 l. — Un trumeau entre les deux croisées avec son cadre doré et sculpté, 167 l. — Un tableau représentant St François, avec son cadre doré et sculpté, 34 l. — Deux autres tableaux représentant deux vieilles (inventoriés dans l'appartement précédent). — Un tableau représentant des flamandes jouant à la tapette, 48 l. — Un tableau représentant St Antoine avec son cadre doré et sculptée, 18 l. — Un autre tableau à pots de fleurs, avec son cadre doré et sculpté, 12 l. — Un lustre cristal de roche à six branches fer doré, 200 l. — Deux fauteuils à pieds roulants couverts de damas cramoisi, à housses étoffe Rouen, 48 l. — Six pliants garnis plumes couverts de Damas cramoisi avec housses, 72 l. — Une chaise de paille avec son carreau au dos et au fond couvert de calamande bleue et blanche. — Un secrétaire avec une bibliothèque avec dessus vernis en verd avec peintures et dorures, 100 l. — Une table vernie en noir avec son tiroir façon des Indes, 10 l. — Une autre petite table à pieds de biche avec son tiroir, couvert de drap verd, 65 l. — Un écran à pupitre peint en verd et or, 15 l. — Un paravent de six feuilles peint sur toile, 20 l.

Chambre à coucher du Roy :

Une tenture de tapisserie et sept pièces de gourgouraut fond couleur de paille d'environ douze aunes de cours. Une niche de pareille étoffe que la tapisserie composée de quatre grands dossiers, un fond, deux dossiers chantournés, un rideau et deux panneaux avec tringle de fer et ses bracelets, une grande pente par devant, une courte pointe et un soubassement garni d'une couchette avec son fond sanglé, un sommier de crin couvert de toile fine à carreaux, un metelas de laine couvert de futaine blanche numéroté 1er, 200 l — Dans ladite niche est un tableau représentant la Ste Famille, 6 l. — Un rideau de croisées pareille étoffe brodé de même que la niche d'entredeux couleur de rose, 12 l. — Un feu garni bronze doré représentant deux chevaux, avec accessoires, 36 l. — Un trumeau sur la cheminée avec glace de cinq pieds de haut, cadre doré et sculpté, 280 l. — Une garniture de cheminée consistant, sçavoir : 1° en deux chandelliers en fayance à pieds de cuivre doré représentant des animaux, 12 l. — 2° en

dix figures de marbre blanc dont huit représentant dix figures humaines et deux représentant des petits Chinois, 4 l. — Deux bras de cheminée cuivre doré à deux branches, 12 l. — Deux encoignures en quatre morceaux peintes en façon de la Chine avec leurs serrures et clefs, 24 l. — Deux tablettes vernies en rouge, une autre en verd. Une tablette en armoire peinte façon de la Chine, 2 l. — Deux dessus de porte représentant des paysages avec leurs cadres dorés et sculptés d'or haché, 6 l. — Deux tableaux en pastel représentant le Roy et la Reine de France. — Un autre tableau en pastel représentant une femme tenant une colombe, 48 l. — Un autre représentant une tête d'idée, 16 l. — Un autre représentant un enfant, 16 l. — Un autre tableau représentant Madame la Marquise du Châtelet, 6 l. — Un autre représentant une bibliothèque et un autre représentant un fruit et des armes à feu, 30 l. — Huit tableaux dont un représentant des oiseaux et quatre des paysages, 60 l. — Un tableau représentant un vieillard, avec cadre doré et sculpté, 9 l. — Deux tableaux flamands, 18 l. — Trois petites estampes sur satin représentant les façades du château de Commercy, 6 l. — Deux fauteuils à rouleaux couverts de péquin fond couleur de paille, 24 l. — Quatre tabourets, *idem*, 14 l. — Un fauteuil de canne ceintré, 6 l. — Un bureau en placage avec ses tiroirs garnis de cuivre doré, 100 l. — Une table à pieds de biche avec son tiroir à écritoire, le tout de bois de palissandre, 9 l. — Un petit paravent à six feuilles vernis en rouge et peint sur taffetas, 18 l.

Cabinet attenant à la Chambre à coucher du Roy :

Une tenture en tapisserie de Péquin, deux rideaux *idem*, deux portières *idem*. Un tableau à cadre doré représentant Madame Adelaïde. — Deux autres tableaux cadres dorés représentant la Chaste Suzanne et l'autre représentant Joseph, 24 l. — Un autre tableau aussi à cadre doré représentant la S^{te} Famille, 3 l. — Un tableau mouvant (réservé). — Une pendule avec sa boête à écaille, sa console de même, le tout garni de bronze avec sons support de fer, 240 l. — Un lit de repos de six pieds de long couvert de péquin pareil, 50 l. — Deux tabourets de bois sculpté garnis de même, 10 l. — Une table à pieds de biche en marquetterie avec une armoire en bibliothèque au-dessus les volets de glace, 50 l. — Une petite table à écritoire et à pupitre en bois de palissandre plaqué, 20 l. — 1 store de caneva, 6 l. — Un Christ d'yvoir, 24 l.

Grand Cabinet doré du Roy :

Un lit de repos de panne et de bois sculpté et doré et peint en verd, le traversin et les deux oreillers de maroquin rouge, 50 l. — Dix demi-rideaux de croisées taffetas verd le tout bordé d'un ruban de soye, 120 l.

— Un feu garni cuivre doré représentant deux cassolettes avec accessoires, 60 l. — Un trumeau sur la cheminée en glace avec cadre doré et sculpté, 880 l. — Une garniture de cheminée consistant en quatre figures de porcelaine de St Cloud dont deux représentent des lions et des chiens, 6 l. — Une pendule portée par un éléphant. Quatre chandelliers de fayance à pieds de cuivre doré, 300 l. — Trois trumeaux de trois glaces chacun, faisant face à la cheminée avec leurs cadres dorés et sculptés, 1,764 l. — Un autre trumeau faisant face au moulin, dont l'un de trois glaces et l'autre de quatre avec leurs cadres dorés et sculptés, 880 l. — Quatre bras à deux branches chacun avec les bobèches dorées, les branches en fleurs émaillées bleues et blanches, 24 l. — Douze petits tableaux à cadres dorés représentant des paysages, 48 l. — Un lustre pareil aux bras à six branches émaillées ainsi que les bras, 36 l. — Six fauteuils de canne sculptés et dorés avec leur carreau recouverts de maroquin rouge, 60 l. — Une table en marbre avec son pied en console sculpté et doré, 30 l. — Un paravent à quatre feuilles et de satin blanc brodé de soye encadré et doublé de satin verd, 24 l.

Garderobe du Roy :

Un rideau de mousseline brochée à la porte vitrée. — Une encoignure de bois de noyer avec un dessus de marbre et six tiroirs fermant à clef, 12 l. — Une autre encoignure de bois de sapin avec une tablette. — Une table de nuit avec son dessus de marbre, 10 l. — Un bidet, 3 l. — Une chaise percée fauteuil avec carreau de maroquin rouge, 6 l.

Chambre des valets de chambre du Roy :

Tendue de tapisserie d'indienne de rideaux et de dessus de porte, une commode bois chine à tiroirs, armoire, tables, chaises, 1 lit et la petite garderobe à leur usage en entrant.

Chambre des valets de pied de garde attenant à celle des valets de chambre y prenant un autre et l'autre dans le corridor n° 1, avec lit de sangle et mobilier ordinaire, une tête à perruque avec son pied.

Entresols au-dessus de la chambre à coucher du Roy et de la chambre des valets de chambre.

1er entresol :

Tapisserie Camelot bleu, trois rideaux de même, un lit à tombeau avec mobilier ordinaire et un petit miroir de toilette avec son cadre verni en écaille.

2e entresol :

Tenture tapisserie indienne, niche de même, mobilier comme le précédent.

Troisième entresol en suite de celui ci-devant :

Tenture tapisserie indienne, rideaux *idem*, lit quatre colonnes et mobilier semblable avec sa garderobe.

Quatrième Entresol :

Tapisserie indienne, lit en laine gauffrée vert, un autre lit à quatre colonnes garni de même, ainsi que les rideaux, mobilier semblable, avec garderobe et un cabinet borgne avec lit de sangle.

Petit appartement prenant jour sur la cour, son entrée sur l'escalier de service qui conduit à la Tribune des Chanoines n° 1 et servant de passage pour aller à la Grande Chambre d'Assemblée du Roy.

Antichambre du passage n° 1 :

Tendue de tapisserie d'indienne avec lit de sangle, mobilier ordinaire et un paravent peint sur toile avec figures chinoises.

Chambre à coucher :

Tenture de tapisserie d'indienne, lit à pavillon garni d'indienne, un bureau en secrétaire avec sept tablettes et rideau devant, 18 l. — Une table pieds de biche, un fauteuil, quatre chaises, un miroir et chenets, avec la garderobe.

Entresol au-dessus de l'appartement ci-devant servant de logement pour les valets de pied avec neuf lits baudets et chaises.

Salle des gardes du Corps attenante au vestibule d'entrée sur le perron :

Dix lits de sangle, table, bancs, chaises, armoire, chenets et deux rateliers de fer.

N° 1. — Antichambre :

Tendue de tapisserie indienne, table, chaises, chenets.

Chambre à coucher :

Tendue tapisserie indienne foncée lit garnis *idem*, rideaux, six fauteuils, portière garnis de même, trumeau à cadre doré et sculpté, deux bras de cheminée cuivre à deux branches, bureau en secrétaire, table pieds de biche, miroir de toilette avec des petites garderobes tendues de même et une autre garderobe à côté de la chambre ci devant y attenant et prenant entrée dans l'antichambre. Il s'y trouvait un lit serge, tombeau, un autre lit de sangle, une bibliothèque ou serre papiers, table, chaises, porte-habit.

N° 3. — Antichambre :

Tendue d'indienne raiée, une couchette et mobilier ordinaire, une tête à perruque.

Chambre à coucher :

Tendue de tapisserie d'indienne, lit en niche, rideaux garnis de même, deux grandes tables de bureau mobilier ordinaire avec la garderobe attenante. (Tous les appartements sont semblablement meublés, nous indiquerons simplement les emplacements. A. J.)

Entresol au-dessus de l'antichambre.

N° 4. — Petit appartement servant de cuisine au concierge.

Second appartement servant de salle à manger pour la table des maîtres d'hôtel :

Un lit en niche avec garderobe.

N° 5. — Appartement du concierge.

Grande chambre d'entrée.

N° 6. — Antichambre servant de salle à manger à l'Intendant Général de la maison et aux gentilshommes. Un tableau sur la cheminée représentant un paysan.

Chambre à coucher :

Indienne, lit en baldaquin garni et mobilier ordinaire.

Cabinet attenant *idem* avec sa garderobe.

Entresol au-dessus du cabinet ci-devant :

Une couchette, mobilier ordinaire.

Appartement d'en haut, suite du n° 7.

Chambre à coucher, tendue de tapisserie cotonnade, deux lits à quatre colonnes garnis *idem*, une demi-bergère, chaises et cabinet attenant à la Chambre ci-devant, avec bureau et la garderobe.

Chambre suivante, mobilier ordinaire :

N° 8. — *Idem*, un lit à la Duchesse avec niche, avec sa garderobe où est une couchette et accessoires.

Entresol au-dessus de la garderobe avec lit étoffe sciamoise.

N° 9. — Tenture tapisserie indienne, un lit à tombeau avec sa garderobe.

N° 10. — *Idem*

N° 11. — Antichambre et chambre à coucher *idem* avec un lit à niche, cabinets de chaque côté et garderobe avec couchette.

N° 12. — *Idem*, avec un lit à la Duchesse, en serge bleue, bureau, miroir, fauteuil, chaises, table, cabinet.

1re. — N° 12 *bis*.

1re Antichambre et 2e antichambre, tendues d'indienne, même mobilier.

Chambre à coucher, tendue de tapisserie de Damas cramoisi, ainsi que les rideaux et le dessus de porte. — Un lit à colonnes avec franges d'or en

festons, molets d'or, fond de l'impérial avec galons d'or qui forment le quarré sur les épaisseurs de ladite impériale, découpure d'étoffe d'or sur le grand dossier une bordure qui forme un chantourné avec broderie d'or relevée, une courte pointe de même damas que la tapisserie avec un molet et la frange qui forment le quarré du lit, les soubassements avec franges d'or toute quarrée pas le bas et bordée par le haut d'un molet d'or ainsi que les montants, les deux grands rideaux et les deux bonnes grâces sont aussi d'une frange et d'un molet d'or et contiennent seize lez de damas cramoisi ainsi que le reste du lit, la bourre de dessus de serge d'Aumale de quatorze lez y compris les deux bonnes grâces et bordée d'un galon couleur de citron, ledit lit de trois pieds et six pouces de large sur six pieds de long garni de trois matelas de laine dont deux couverts de futaine raiée et l'autre de toile à carreaux et numérotés 13, un lit et traversin de cuir rempli de plumes, 500 l. — Un trumeau de glace cadre peint en bleu à fil d'or, 148 l. — Deux bras de cuivre argenté, 24 l. — Fauteuil, six chaises, un coffre garni de maroquin noir garni de clous dorés et le dedans garni de panne cramoisie — Deux cousins *idem*. — Un secrétaire noyer à pieds de biche, une table *idem*, un miroir, un lustre de cristal de Bohême à six branches, 50 l.

Cabinet à côté de la chambre à coucher ci-devant, garni de toile de Suisse et d'indienne. Canapé de canne, tables, chaises et accessoires divers avec la garderobe.

N° 13. — Antichambre garnie de tapisserie d'indienne, mobilier semblable au précédent.

Chambre à coucher. Tendue damas cramoisi, bordé d'un galon d'or en bas et de trente deux galons montants, dessus de croisées, demi rideaux, dessus de porte cadrille, un lit à l'impériale, damas cramoisi avec galons et franges d'or, 1,160 l. — Deux fauteuils, quatre tabourets *idem*, un secrétaire bois de rapport, une table pieds de biche, grille de feu — La garderobe contigue à la Chambre ci-devant prenant son entrée dans le corridor avec un lit à tombeau, serge verte et meubles ordinaires.

N° 13 *bis*. — Chambre à gauche de l'antichambre tendue d'indienne, deux lits à tombeau, fauteuil, chaises, même étoffe et mobilier, la garderobe attenante avec une couchette.

N° 14. — Un lit en pavillon indienne, mobilier semblable avec cabinet garni de sciamoise et garderobe.

Entresol N° 15. — Un lit à tombeau serge verte.

Passage pour aller à la chambre à coucher, garni indienne.

Chambre à coucher. — Tapissée camelot verd ; un lit à niche garni

camelot gauffré verd, commode, fauteuil, quatre chaises *idem* et garderobe.

Entresol avec lit de sangle.

N° 16. — Tenture tapisserie indienne, lit à tombeau indienne même mobilier et garderobe.

N° 17. — Chambre à coucher, lit à tombeau serge verte, mobilier *idem* et sa garderobe avec un lit.

N° 18. — Chambre à coucher tendue d'indienne lit, en pavillon, table, miroir, même mobilier cabinet et garderobe.

N° 19. — Chambre à coucher, tenture indienne fond bleu, lit en pavillon même mobilier cabinet et garderobe.

N° 20. — Un lit à tombeau indienne, cabinet garderobe, deux lits.

N° 21. — Chambre à coucher garni d'indienne lit à colonnes de même avec cabinet et garderobe.

Entresols de l'aile droite, servant de garde meuble pour le mobilier ordinaire des chambre du Château, par lettres.

Vestibule d'entrée sur la cour au coin du côté des Chanoines.

Deux pompes avec leurs cors de cuir bouilli, 96 l. — Une grande lanterne à huit pans d'assemblage, 4 l. — 175 sceaux de cuir pour les incendies, 18 l.

Magasin du Suisse. — Les boyaux de la grande pompe, une pelle en fer à manche de bois. — Magasin des balayages.

Tribune des Chanoines, six demi rideaux de croisées en serge verte, un grand tableau représentant un Christ et la Madeleine, une tenture de tapisserie d'indienne rayée. — Une grande banquette en forme de Prié Dieu garnie et couverte de moquette rayée. — Neuf chaises *idem*, deux priés Dieu de bois, couvert de serge verte. — Un grand prie Dieu sans garniture.

Aile gauche. Le bas.

Gallerie.

Cinq lustres de cristal de Bohème à six branches chacun de fer argenté avec leurs housses de peau, 630 l. — Deux bas de cristal de Bohème à trois branches chacun de fer argenté. — Vingt demi rideaux de croisées de toile blanche de cotton. — Un autre grand rideau en deux parties au bout de la gallerie même toile. — Un dessus de porte représentant des enfants qui jouent à divers jeux avec leurs cadres en bois, 48 l. — Deux grands tableaux représentant les quatre-saisons, les quatre Élémens et divers paisages tous dans les cadres de plâtre, 300 l. — Dix autres tableaux dans des trumeaux représentant des paisages, 60 l. — Cinquante estampes de la gallerie de Versailles avec leurs cadres de bois doré et leurs glaces, 390 l. — Neuf tables de marbre de composition avec leurs pieds en console, 216 l.

—Cinq banquettes à pieds en rouleaux couvertes de panne couleur feu, 45 l.
— Douze tabourets et deux grands fourneaux de tôle.

La Chapelle.

Au bout de la gallerie :

Le corps d'un autel avec un devant en découpure. — Un grand tableau représentant saint François Xavier, avec son cadre de bois, 100 l. — Un grand tabouret de damas à fleur. — Un tapis de velours d'Utrecht cramoisi sur le Priez Dieu du Roy de trois lez de cinq pieds de large sur une aune trois quarts de long — Douze chaises couvertes de panne ponceau et serge, 4 l. l'une — Quatre rideaux en huit parties. — Deux banquettes avec son carreau en panne. — Un grand Priez Dieu de chêne. — Deux petits bas d'armoire à volets. — Une chaise brisée en Priez Dieu couverte de velours cramoisi. — Un ornement composé de la Chasuble et le manipule, voile, bourse le tout d'un damas broché fond blanc, fleurs de soye et argent, la croix de la chasuble d'une moere d'or et brodée d'un galon d'or d'un pouce et demi de large et d'un petit galon d'un demi pouce de large aussi bien que tout le reste de l'ornement. — Un autre ornement composé des mêmes pièces que celui ci-dessus Damas de St Maur noir, les croix de la chasuble d'un sergé blanc, le tout brodé d'un galon de soye blanche et doublé de toile noire. — Un calice d'argent de neuf pouces de haut avec sa patenne vermeille dans l'étui de maroquin noir. — Six chandelliers argentés à trois pents et dix pouces de haut. — Un Christ de même métal de deux pieds deux pouces de haut. — Deux aubes de toile de Cloître avec leurs garnitures, deux nappes d'autel, un missel, une clochette d'argent haché. — A décider à qui le tout sera donné.

Suite de Nos de l'aile droite :

N° 22. — Antichambre prenant son entrée dans le vestibule sur le perron. — Tendue de tapisserie de Picardie de trois dessus de portes, rideaux de même, deux banquettes à moquette, tableaux au dessus des portes représentant un jeu d'enfant avec son cadre sculpté et blanc. — Chambre à coucher. — Tapisserie *idem* ainsi que les dessus de portes, rideaux, lit à la Duchesse damas cramoisi, un lit à l'impériale, 300 l. — Trumeau à deux glaces, 850 l. — Deux bras de cuivre à deux branches, encoignure, fauteuil, chaises, commode, table à pieds de biche, secrétaire, avec cabinet de toilette tendu en indienne, meubles habituels et garderobe. — Chambre garnie indienne avec lit à tombeau, meubles semblables aux précédents. — Deux Entresols au-dessus de la chambre ci-devant, tendues indienne, lit de sangle *idem*, table, chaises, etc.

2e Entresol tendue de même avec lit à quatre colonnes.

N° 23. — Appartement servant d'antichambre au n° 25 et de passage

au n° 26. — Quatre vieux dessus de porte représentant des paysages en perspective dans des cadres de bois noir, 24 l. — Un grand tableau représentant le Château de S¹ Clou avec son cadre bois doré, 48 l. — Quatre grands tableaux représentant des Traits et métamorphoses avec leurs cadres de bois unis, 120 l. — Un autre grand tableau représentant le Château de Commercy avec tous les ouvrages que le Roy a fait faire, 48 l. — Un lustre de bronze à six branches. — Un fourneau tôle.

N° 24. — Tenture tapisserie cotton et laine fond bleu, deux dessus de porte *idem*. Un autre dessus de porte représentant des Ruines avec bordure de bois doré, 6 l. — Rideaux, lit en niche camelot jaune, 150 l. — Un tableau sur la cheminée représentant un paysage peint sur toile, chenets, miroir, toilette, commode marquetterie, table à pieds de biche, fauteuil, chaises, portières. — Cabinets garderobe et accessoires usuels

Entresol avec lit de sangle et mobilier ordinaire.

N° 25. — Appartement servant d'antichambre aux n°⁵ 27 et 28, tendu de péquin blanc, trumeau, glace, cadre doré et sculpté. — Deux grands paysages et quatre portières, cadres sculptés et dorés, 14 l. — Quatre portraits de dames, servant de dessus de porte, 26 l. — Un autre portrait représentant un perroquet dans un cadre rond, 3 l. — Un portrait au-dessus de la cheminée représentant le Prince Thomas à cheval, 48 l. — 1 feu à grilles, table.

N° 26. — Chambre à coucher tendue de brocatelle fond verd encadrée de brocatelle verte et brune. — Un lit à la Duchesse de point et brocatelle avec impériale, housse serge verte d'Allemagne. — Rideaux de cadrille. — Deux dessus de porte représentant des ruines avec leurs cadres de bois doré et sculpté. — Un tableau entre les deux croisées représentant un paysage, 3 l. — Un trumeau à huit glaces, 181 l. — Deux bras de cuivre doré à deux branches. — Un feu à grille, une commode bombée de bois rouge, quatre tiroirs garnis cuivre doré au-dessus de laquelle est un paysage peint sur toile, 30 l. — Une table sapin à pieds de biche. — Un fauteuil paille et indienne. — Un autre garni de cadrille. — Un lustre verre de Bohême, 6 l. — Dans le passage, en entrant, une armoire. — Cabinet même ornement et garderobe.

Entresol où se trouvent deux couchettes.

N° 27. — Appartement boisé. — Chambre à coucher prenant jour sur la cour. — Un lit à impériale étoffe Turquie, cramoisie et or à fleurs. Quatre jardinières de damas cramoisi et verd, molet or, deux grands rideaux damas verd, 600 l.

Quatre demi rideaux de même ainsi que quatre autres portières, quatre demi rideaux de mousseline brochée, et quatre d'indienne. — Un sopha garni de damas verd, deux chaises et douze banquettes de même, un fau-

teuil garni indienne. — Un feu représentant un dragon doré et accessoires, deux chenets, trois trumeaux du prix de 438 l., 398 l. et 308 l. — Un lustre cristal de bohême à six branches, 120 l. — Un bureau secrétaire, deux tables, deux dessus de porte, avec garderobe.

L'appartement ci-devant prenant son entrée de même que dans le passage allant à la Capucine avec ouverture et tente indienne et l'autre garderobe.

N° 28. — Appartement servant de passage pour aller à la Capucine et d'antichambre au n° 30, tendue de tapisserie indienne avec trois dessus de porte de même.

N° 29. — Chambre à coucher. Tendue de tapisserie de bandes de velours cramoisi et étoffe des Indes fond d'or, 300 l. — Un lit à la Duchesse, étoffe de Turquie avec des figures chinoises, ciel, grand ceintre, pentes, festons, franges or faux courte pointe Turque, rideaux moére soye cramoisie, housse taffetas bleu, traversin, 400 l. — Un sopha velours cramoisi avec cartouches dorés, fond or, 60 l. — Deux chaises, deux pliants, un écran de même étoffe. — Deux portières velours cramoisi doublées de taffetas de même avec leurs croissants de fer dorés, 192 l. — Deux grands rideaux de croisées de taffetas cramoisi, 96 l. — Quatre demi rideaux indienne et quatre autres brochés. — Un feu à grille avec garniture cuivre en couleur représentant deux basiliques et accessoires — Deux bras de cheminée cuivre en couleur, deux branches chacun, 30 l — Un trumeau deux glaces sur la cheminée cadre sculpté et doré, 696 l. — Aux côtés de la cheminée une commode bombée de bois rouge, quatre tiroirs avec serrures et garnitures cuivre doré, 30 l. — Chaises, fauteuil paille.— Un grand miroir avec son chapiteau à cadre de glace encadré de moulures, sculptées et dorées avec son support de fer, la glace du miroir de cinq pieds trois quarts de haut, 415 l. — Deux tableaux de paysages servant de dessus de portes, 10 l. — Une table à pieds de biche, à tiroirs avec tapis. — Un lustre de cristal de roche à dix branches en cuivre doré, 200 l. — Cabinet attenant a l'appartement ci-devant, prenant jour sur la cour. — Un trumeau sur la cheminée, glace, cadre sculpté et doré, 156 l. — Rideaux et accessoires. — Garderobe de même, avec lit à tombeau et ses accessoires

N° 30. — Capucine. — Premier passage prenant jour sur la cour et son entrée dans le vestibule allant à la Paroisse. — Un lit à tombeau serge verte, claire et un passage borgne qui conduit à la Capucine, tapissé en peinture de la Chine avec rideaux indienne et accessoires.

Chambre à coucher prenant jour sur l'Orangerie, tapissée en peinture chinoise en papier collé sur toile, deux dessus de porte même tapisserie encadrés de bois sculpté et doré, 48 l. — Deux rideaux, un lit garni de damas verd, un lit de repos couvert de même. — Un fauteuil, deux chaises paille et damas verd, une commode, un trumeau sur la cheminée ceintré

en haut cadre doré et sculpté, 210 l. — Un feu cuivre doré et accessoires.

Cabinet à côté de l'appartement ci-devant, prenant également jour sur l'Orangerie :

Une tapisserie de peinture de la Chine en six pièces, deux dessus de porte de même, encadrés de bois sculpté et doré, rideaux, armoire, miroir, etc., garderobe borgne, à droite prenant jour du côté de l'Orangerie par le moyen d'une porte vitrée, tendue en indienne, lit tombeau et accessoires.

N° 31. — Chambre en allant à la Tribune de la Paroisse prenant jour sur l'Orangerie.

Antichambre tendue d'indienne, chambre à coucher de même et lit à colonnes, table fauteuil. — Un tableau sur la cheminée représentant un groupe d'enfants, garderobe avec les accessoires usuels et une autre garderobe de même tapissée aussi d'indienne.

Un vestibule d'entrée qui conduit à la tribune de la paroisse.

Tribune de la Paroisse.

Un demi rideau de serge verte, un petit Prié Dieu dont l'accotoir garni de toile à carreaux pour le Roy. — Deux grands Priés Dieu avec deux carreaux de moquette moirée aussi bien que l'accotoir. — Neuf chaises de même.

Le haut : sur l'escalier pour monter aux corridors du côté de la paroisse, une grande lanterne à huit pans avec un assemblage en fer et son tirant.

Suite des n°°. — N° 32. 1re antichambre. — Une table à pieds de biche, six chaises, deux chenets et accessoires. — 2e antichambre. — Une tenture tapisserie de Perse, deux dessus de porte et rideau, table pied de biche, huit chaises, etc. — Cabinet tendu de même, deux rideaux toile blanche encadrée d'indienne, un trumeau de six glaces sur la cheminée, une table bureau, une table à pieds de biche, tablettes ou serre papiers, quatre chaises paille, chenets, etc.

Cabinet tendu de même, un rideau toile blanche encadré d'indienne. — Un trumeau de six glaces sur la cheminée, une table bureau, table pieds de biche, tablette en serre papier, quatre chaises de paille, chenets, etc.

Chambre à coucher, une tenture tapisserie indienne dessus de porte et rideaux pareils, un lit en berceau, table, fauteuil et chaises, chenets, petite garderobe à côté et une autre pour le valet de chambre avec un lit. — Autre garderobe pour coucher les domestiques.

N° 33. — Tenture tapisserie indienne, un dessus de porte, rideaux, lit à tombeau serge verte avec passementeries de soye jonquille, table, six chaises, garderobe avec accessoires

N° 34. — Tendue de tapisserie indienne, lit en pavillon laine encadrée d'indienne, table, fauteuils, chaises, miroir et garderobe.

N° 35. — Antichambre. Tendue treillis brun. — Chambre à coucher tendue indienne, un lit à quatre colonnes, indienne, table, fauteuil, cinq chaises, miroir, chenets, un cabinet garni indienne avec ses deux garderobes.

N° 36. — Antichambre prenant jour sur l'Orangerie — Chambre à coucher, tendue de tapisserie indienne, lit tombeau *idem* et sa garderobe

N° 37. — Antichambre prenant jour sur l'Orangerie avec mobilier ordinaire. — Chambre à coucher tendue d'indienne, rideaux, lit à tombeau, table, fauteuil, chaises et deux garderobes.

N° 38. — Antichambre servant de garderobe pour coucher un domestique avec une couchette dans une niche.

Chambre à coucher, garnie d'une tenture indienne, rideaux, lit à tombeau bordé d'un passefil bleu, fauteuil, quatre chaises paille couvertes indienne, table et deux garderobes.

N° 39. — Chambre à coucher, tendue indienne, lit à tombeau, chaises, fauteuil, table, garderobe.

N° 40. — Antichambre prenant jour sur la cour. — Chambre à coucher tendue indienne, lit à tombeau avec meubles ordinaires et garderobe.

N° 41. — *Idem* prenant jour sur la cour, ainsi que les n°˚ 42, 43, 44

Entresols au dessus de la Capucine, prenant jour sur l'Orangerie. — 1ʳᵉ chambre du côté de la paroisse, avec deux petits cabinets attenants, 2ᵉ, 3ᵉ et 4ᵉ chambres de même. — Cette dernière tendue de tapisserie peinte sur toile et représentant des Chinois, les dessus des croisées de même rideaux indienne, un lit à tombeau serge verte, table, quatre chaises de paille et chaise percée.

Entresol donnant sur la Cour et menant son entrée sur le même escalier que les autres. — Entresols de même avec une couchette, chambre de garçon de selles au-dessus. — Une garderobe prenant jour sur les remises avec rideau, un lit à tombeau serge verte table, chaises, chenets.

Sellerie ensuite des écuries au-dessus de la chambre précédente. — Un grand fourneau fer battu.

Ecuries. — Douze vanettes, quinze sceaux, huit tables, onze lanternes, cinq brouettes.

Galetas au-dessus des écuries, seize couchettes, cinq lits de sangle.

Corps de garde avec ses accessoires

La Cantine. — Un rideau, une couchette indienne, deux armoires, table, quatre chaises, chenets six flacons étain avec bouchons, une balance avec fléau de fer et plateau de bois, des poids, caves, côtés des souterrains au nombre de 6.

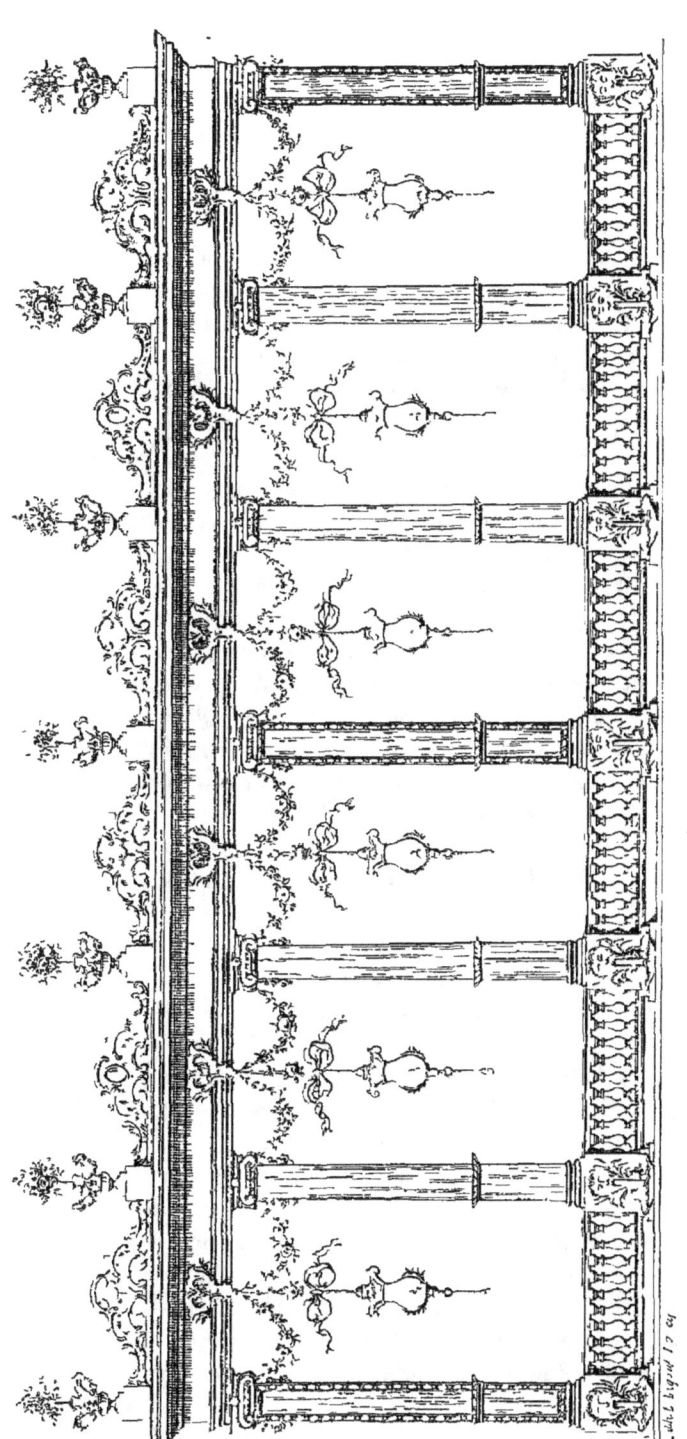

COLONNADE DU PONT D'EAU.

CHÂTEAU DE COMMERCY

Dépense. — Différents effets à l'usage des dits appartements lesquels sont chez le concierge. Sçavoir, : 29 chandelliers argent, 30 paires de cuivre, mouchettes argent haché, 62 bougeoirs ferblanc. — Quatre bassinoires, six écritoires avec encriers de plomb et poudrières — Un braisier cuivre jaune, 8 sceaux, 38 lanternes, fourneau.

Château-Bas, où loge le pourvoyeur, où sont deux couchettes, un lit tombeau indienne, table, chaises, etc.

Chiennerie, (transportée à Lunéville à la Vénerie). — Une chaudière.

Appartement des bains au bout de l'Orangerie. Antichambre : Deux demi-rideaux croisées camelot cadrille. Six tabourets recouverts de brocatelle cramoisie, pieds à la capucine, table pieds de biche, armoire encoignure, rideaux blancs.

Chambre à coucher. — Une tapisserie huit panneaux de bois de la Chine, 60 l. — Deux demi-rideaux de croisées de chagrin des Indes couleur de rose bordés d'une crête jaune avec croissants dorés. — Deux demi portières de même. — Un lit en niche satin des Indes bois, galon de soye à crête doublé taffetas jaune, 200 l. — Un fauteuil bergère de même ainsi que quatre tabourets. — Un feu doré représentant des chinois avec ses accessoires, 48 l. — Un trumeau sur la cheminée avec moulure dorée, 144 l. — Deux bras de cheminée à deux branches avec fleurs émaillées, 15 l. — Un lustre à huit branches, cristal de roche, branches et bobèches dorées, 120 l. — Un bureau ou secrétaire bois de la Chine, 18 l. — Une table à écrire de même, 9 l. — Deux transparents peints en verd sur taffetas en figures chinoises de trois aunes de haut qui entreut dans les coulisses en dessous des croisées, 12 l. — Deux contrevents auxdites croisées.

Salle des bains. — Deux demi rideaux croisées en Perse bleue et blanche encadrés d'une bordure de Perse. — Une niche devant laquelle sont deux demi rideaux même étoffe, au dedans un sopha de même et une pente devant et en dessous une cuve de chêne doublée en plomb, 24 l. — Un fauteuil en bergère de même étoffe, quatre tabourets pieds de biche, même étoffe et une demi bergère indienne. — Une glace sur la cheminée en deux morceaux avec moulure doré, 110 l. — Deux bras de cheminée à doubles branches fleurs émaillées, 15 l. — Un feu cuivre couleur, représentant deux têtes d'animaux avec accessoires, 48 l. — Deux transparents peints en bleu sur bois et taffetas avec figures chinoises et champêtres entrant dans des coulisses en dehors de la croisée, 12 l. — Une grande chaudière et toutes les autres chaudières de cuivre et de plomb, 150 l. — Un lustre de cristal, 120 l. — Une petite table à écrire, 6 l. — Garderobe d'indienne soiée. — Un demi rideau, lit à tombeau indienne, table, table de nuit et accessoires usuels.

Le Kiosque :

Un surtout de plomb de rocaille avec un paravent, 24 l. — Dix-huit chaises de canne bois sculpté et verni, 24 l. — Seize bras à une branche de verre de composition, 26 l. — Six grands stores peints à l'huile représentant des singes, 36 l.

Le Pont au bas de la grotte :

Six guirlandes de chaque côté de fleurs en plomb et peintes (à estimer par l'architecte). — Quatorze vases en plomb sur les deux côtés en couleurs verte et dorés sur les ornements avec des bouquets. — Six chapiteaux de chaque côté, de bois sculpté, mis en couleur verte et dorée.

Pavillon au bout du canal :

Vestibule d'entrée. — Une grande lanterne ronde, de verre.

Le Bas :

Salle à manger des gentilshommes de la Cour.' — Une tenture tapisserie indienne encadrée de même, 20 l. — Deux petits dessus de porte *idem*. — Trois grandes tables avec les trétaux. — Trente chaises de paille.

Appartement à gauche prenant jour sur le canal. — Une tenture de tapisserie de gros de Nismes verd, 24 l. — Trois dessus de porte de taffetas verd, quatre demi rideaux de croisées de moëre verte sur fil, 16 l. — Un lit de moëre de même, 120 l. — Deux vieux cadres bois sculptés et dorés, une table, un fauteuil avec deux petites garderobes à côté.

Appartement à droite prenant jour sur le canal, tendu de Perse, trois dessus de porte de même, quatre demi rideaux, lit en moëre *idem*, avec les deux garderobes et accessoires.

Le Haut :

Appartement du Roy. — Antichambre prenant jour des deux côtés et sur le perron, tendue de tapisserie indienne, quatre dessus de porte *idem*, lustre de cristal à six branches, six tables à jeu pieds de biche — Un trictrac, treize chaises canne, 8 chaises paille, onze tableaux grands et petits représentant : Zacharie. — Une chasse. — Quatre flamandes. — Deux animaux. — Une danse d'enfants. — Un des singes. — Un chimiste. — Une renommée. — Une Cléopâtre. — Trois vues. — Deux paysages. — Un autre paysage, 197 l. — Deux dessus de porte.

Chambre à coucher du Roy :

Une tenture de péquin peint fond blanc, deux dessus de porte et six demi portières et quatre demi rideaux de croisées de même, le tout encadré d'une

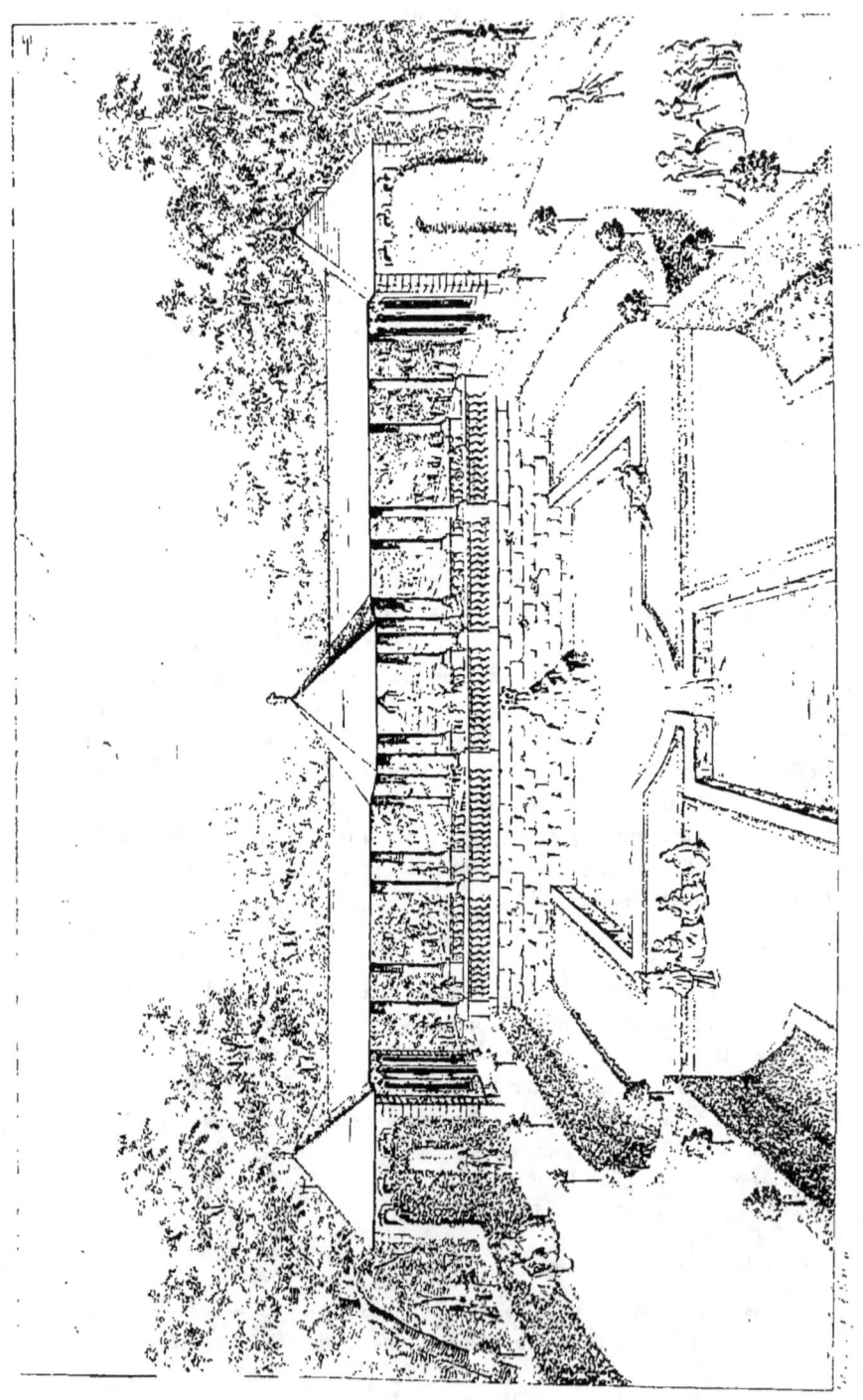

VUE DE LA GRANDE VOLIÈRE A COMMERCY

bordure péquin raié. — Un lit ou niche doublé de taffetas blanc et garni de même péquin avec bourrelets de même, 206 l. — Deux grands fauteuils bergère de même ainsi que quatre tabourets. — Un secrétaire bois palissandre à console pieds de biche, sabots de cuivre en couleur, quatre entrées de cuivre de même. — Une petite table avec son tiroir à écritoire encrier à poudre de cuivre, en palissandre à cadrille, à pied de biche et sabot cuivre doré, 6 l. — Un trumeau sur la cheminée avec deux glaces cadre doré entouré de guirlandes et fleurs diverses couleurs, 70 l. — Deux bras à doubles branches avec fleurs émaillées garnies de leurs bobèches de cuivre, 24 l. — Deux petits chandelliers de terre de St Cloud représentant l'un un chinois et l'autre une chinoise, 4 l. — Un feu de cuivre doré représentant deux petits rayons entourés de coquilles avec accessoires, 48 l. — Deux dessus de porte représentant des Déesses à leur toilette, 24 l. — Deux petites encoignures en vernis brun, 3 l. — Deux tablettes vernies. — Un petit paravent en six feuilles peint sur taffetas verd, 15 l. — Quatre chaises pour mettre aux deux croisées les bois peints en écaille et le milieu peint sur taffetas blanc, 40 l.

Passage borgne, qui conduit au cabinet suivant prenant jour sur le canal tendu de péquin pareil à celui de la chambre à coucher du Roy, de deux demi-rideaux de fenêtres péquin fond blanc et d'un dessin différent du reste du meuble, 24 l. — Un lit en niche garni de deux demi rideaux de taffetas blanc et d'un lit de repos péquin d'un différent dessin. — Deux dessus de croisées et six brasselets, quatre tabourets et fauteuil de même. Une petite table tiroir, son écritoire sablier et encrier cuivre, le dessus de la dite table en bois de Chine, fond noir et figures chinoises tout le reste couleur d'ébaine. Un secrétaire bois palissandre, pieds de biche, sabots et entrée des serrures cuivre doré, 30 l. — Deux volets transparents peints sur taffetas fond blanc et chassis *peints* en blanc, 80 l.

Passage borgne qui conduit à la chambre à coucher, à la garderobe et à la chambre des valets de chambre tapissé d'indienne, avec une garderobe borgne, tendue de même, une table de nuit, palissandre, dessus de marbre et une chaise de commodité de panne en forme de fauteuil couvert d'un carreau de maroquin, 12 l.

La chambre des valets de chambre prenant jour sur la Prairie. — Tendue de tapisserie d'indienne avec lit à niche et autres lits de sangle.

Vestibule d'entrée du grand salon. — Une grande lanterne de verre à cinq pans et six bobèches cuivre, 30 l. — Aux deux coins du balcon quatre portes couvrant des garderobes de serge bleue chamarrée de galons garnies et ornées et clous dorés. — Un store. — Trois banquettes, deux lanternes sur l'escalier.

Grand salon :

Vingt demi rideaux de croisées de Perse des Indes, doublés de taffetas bleu encadrées d'une bordure de Perse rouge et d'une bordure bleue et découpées, liserées de milleret de soye bleu et blanche, 100 l. — Huit demi portières de même avec croissants d'argent haché, 320 l. — Deux fauteuils et vingt tabourets bois sculpté et doré et peint, pieds à rouleaux de même perse bordés d'un galon de soye à crête bleue et blanche. — Un surtout de bronze doré garni de bougeoirs, bobèches et orné de colonnes de fil de laiton, 200 l. — Un lustre au-dessus du surtout aussi de bronze doré garni de ses branches, bobèches et ornements, 600 l. — Quatre autres lustres de cuivre doré à douze bobèches garnis de cristal de Bohême avec chacun un cordon en soye bleue, 800 l. — Huit chandelliers d'argent haché d'un pied de haut. — Quatre tables sous les trumeaux les pieds en consoles, la sculpture ornée et peinte en plusieurs couleurs. — Deux cassées valant 2,96. — Tables de Stuc. — Six trumeaux en deux glaces, 9000 l. — Quatre vases de porcelaine propres à mettre des fleurs, 17 l. — Deux feux dorés d'or moulu représentant un chinois et une chinoise assis sur un bastion avec accessoires, 240 l. — Deux paires de bras dorés d'or moulu à double branches d'or moulu, 48 l. — Sur chaque cheminée une garniture en cinq pièces de terre de St Cloud représentant deux vases entourés d'enfants et animaux, deux autres représentant un chinois et une chinoise tenant chacun une bobèche sur la tête, les pièces du milieu représentant l'une Vénus et l'autre un chinois qui portent une corbeille, 24 l. — Dix tableaux dont quatre au-dessus des quatre angles et six au-dessus des trumeaux entourés d'un cadre sculpté et doré et peint, 780 l. — Dans un coin dudit salon une armoire servant de chapelle, deux tableaux à cadres dorés, l'un représentant J. C. qui paye le tribut et l'autre la Ste Vierge accompagnée du petit Jésus et de St Joseph avec une pierre de marbre carré en tout, 24 l.

Parterres aux deux côtés du grand salon. — Deux pavillons à la chinoise dans lesquels il y a deux banquettes de bois garnies chacune de leurs carreaux d'indienne, 30 l. — Six croisées et deux portes avec des chassis de cannevas peints sur fayance, 6 l.

Aile droite du pavillon :

Appartement prenant jour du côté du pavillon, tendu de tapisserie indienne, rideaux de suisse. — Lit en niche de même, table pieds de biche, fauteuil, quatre chaises, miroir; deux garderobes avec logement des domestiques.

Appartement prenant jour sur la prairie :

Galleries au devant des appartements ci-devant de l'aile droite.

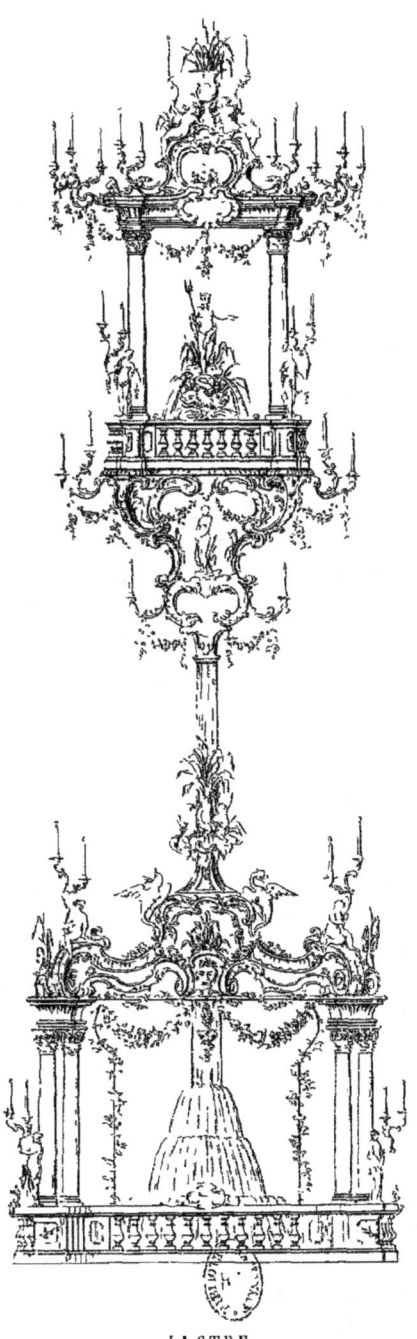

LUSTRE
DU SALON DU CHATEAU-D'EAU
A COMMERCY

Banquettes et lanterne. — Office avec armoires. — Rôtisserie et cuisine

Aile gauche du pavillon :

Appartement prenant jour du côté du pavillon. — Tentures indienne, rideaux suisses, lit indienne à niche, table pieds de biche, fauteuil, deux petites garderobes. — Brûlé excepté le couchage qui était au garde meuble.

Gallerie au devant des appartements ci-devant. — Deux banquettes, lanterne.

Appartement du concierge :

Fontaine Roiale. — Kiosque.

Quatorze bancs de bois de chêne sculptés et peints en verd, les dossiers servant à deux faces.

Sallon :

Une tenture de tapisserie de toile imprimée bleue et blanche, 24 l. — Quatre demi rideaux croisées indienne. — Quatre banquettes de canne à pieds de biche couvertes de moquette gauffrée jonquille, 4 l. — Huit tables de sapin brisées, 6 l. — Une chaise recouverte de camelot gauffré verd, 2 l. — Trente six chaises pliantes moquette gauffrée jonquille, 108 l. — Un feu de grille, 6 l.

Cabinet à gauche :

Tenture tapisserie toile cirée, rideaux croisées indienne, un lit de repos de même avec son cabinet et garderobe.

Cabinet à droite du même :

Dans les différents appartements de la fontaine Roiale. — Une table à pieds de biche, ronde et couverte de drap verd. — Huit tables, une chaise de paille et camelot doré, 30 tabourets de paille. — Six tentes de couti avec bâtons et parrements, 50 l. — Échelles et plusieurs bancs dans les cabinets de trillage autour de la chambre d'assemblée. — Cuisine Rôtisserie.

Gardemeuble contenant des lits, tabourets, lit d'enfant, sophas, banquettes, chaise à porteurs, tables, bergères. — Une chaise pour le Roy avec son carreau couvert de miselaine, des tentes.

Inventaire arrêté en 1764.

Cordier, concierge du Château.

Inventaire des Meubles et Effets de La Malgrange, vendus par adjudication le 27 may 1766 au S. Schneider pour la somme de

30,500 *livres de France, portée en recette dans le compte en deniers. Chap. 9. Article 1ᵉʳ.*

Inventaire des meubles et effets du Château Roial de La Malgrange.

Rez de Chaussée, n° 1. — La Chappelle. — Un Ornement satin fond bleu composé d'une chasuble, étole, manipule voile de satin Pule à bource, la croix de ladite chasuble est d'un gros de Naple et une petite dentelle d'argent formant des petits bâtons rompus, le tout bordé d'un galon d'or sistème, 100 l. — Un calice avec la patenne en vermeil. — Un tableau sur l'autel peint sur rosette représentant la Cananéenne, 100 l. — Un calvaire en bois de Sᵗᵉ Lucie représentant N. Seigneur, la Vierge et Saint Jean. — Quatre chandelliers d'argent haché et une petite sonnette. — Au dessus de la porte d'entrée une Notre-Dame de Bonsecours représentant d'un côté l'Auguste Maison de France et de Pologne et l'autre le Pape et autres dignitaires ecclésiastiques avec son cadre doré et une glace devant, 72 l. — Six chaises de paille en priez Dieu garnies et couvertes de moquettes gauffrée de différentes soies et couleurs, 12 l. — Douze chaises de paille, 6 l.

Linges de sacristie. — Quatre aubes, quatre napes d'autel, dix amicts, douze purifications, six corporaux, douze lavabos, quatre cordons dont deux de laine et deux de fil.

N° 2. — Vestibule. — Devant la gallerie de marbre. — Un fourneau de tôle. — Une lanterne. — Six rideaux serge verte doublés servant de portières. — Six tableaux peints sur toile sur détrempe et le dessus de porte peints de même en incrusté dans les boiseries avec leurs cadres dorés. — Douze tabourets garnis moquette rayée. — Un petit paravent à six feuilles. — Un lit de sangle.

Gallerie de marbre. — Douze demi rideaux de vitres de camelot et douze demi portieres d'étoffe de Turquie doublées de taffetas cramoisi, 60 l. — Quatre demi portières de même aux grandes portes. — Deux sophas couverts de moquette. — Deux fauteuils de bois sculpté, les bras de même et dorés, 80 l. — Dix huit tabourets de bois jaune de même, six tables en marbre, portées sur des pieds en consoles peintes en couleur de marbre et moulures dorées sur chacune desquelles il y a une girandole de cristal garnie chacune de trois bobèches d'argent, 144 et 108 l. — Neuf tables jaunes de plusieurs façons à pieds de biche couvertes de drap verd, 80 l. — Une autre table de Piquet à pieds de biche recouverte de même et qui se plie, avec un domino, 12 l. — Un tric-trac sans pied avec trente dames d'ivoires, 18 l. — Une table de tric-trac avec son double dessus couvert d'un côté de cuivre et de l'autre de drap verd avec deux bobèches d'argent haché, deux cornets, dez et trente dames, 36 l. — Huit bras de cuivre doré d'or moulu avec

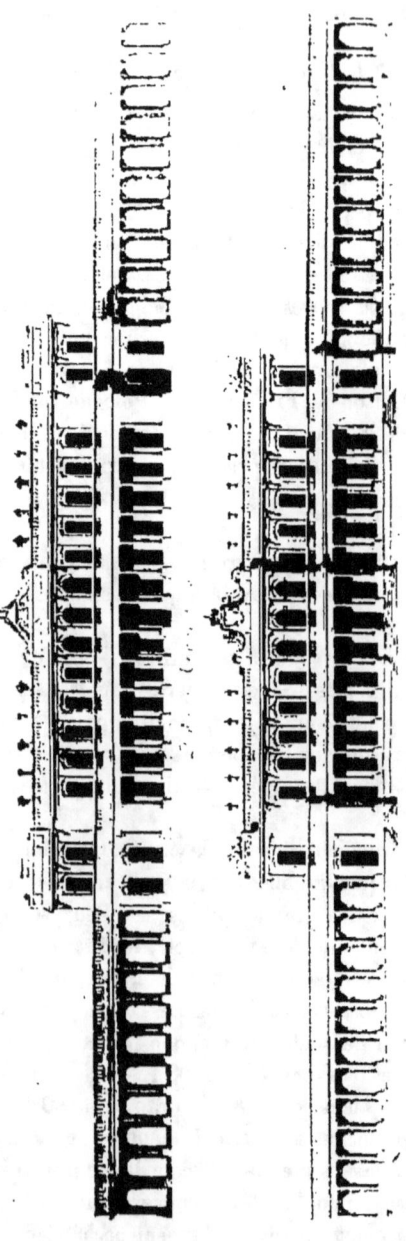

LA MALGRANGE. ÉLÉVATION DU CHATEAU DU COTÉ DE LA GRANDE AVENUE

leurs plaques ovales de sept à huit pouces de haut, 288 l. — Quatre bras de simples branches de cuivre doré au feu sur les cheminées, 18 l. — Deux feux de cuivre doré d'or moulu représentant des Cupidons musiciens garni de ses accessoires, 96 l. — Deux glaces au-dessus des cheminées, 284 l. — Trois lustres de cuivre doré d'or moulu, celui du milieu à huit branches et plus gros que les deux autres et qui n'en ont que six avec leurs cordons de soye verte, 400 l. — Une grande chaise de paille avec son coussin et dossier couvert de camelot gauffré verd, 3 l. — Une grande table ronde de bois de chêne pour jouer au passé dés, 4 l. — Un fauteuil de paille garni de velours d'Utrecht, 15.

N° 4. — Appartement du Roy, un bout du salon ou gallerie de marbre.

Chambre à coucher :

Une tapisserie de Perse garnie d'une fine toile tout autour d'une petite bordure de quatre pouces aussi perse, 48. — Un lit à niche composé de les trois dossiers, ciel, chantourné, courte pointe, deux rideaux et le soubassement de même Perse que ladite tapisserie, 250 l. — La couchette à roulette de six pieds de long sur trois pieds et demi de large, tayes de taffetas blanc. — Six demi rideaux de vitre, Perse des Indes et six de mousseline. — Quatre demi portières de Suisse, deux dessus de porte peints en détrempe. — Un sopha couvert de même Perse. — Deux fauteuls de bois doré. — Six tabourets unis couverts de même Perse. — Une commode en bois de violette garnie de ses mains de bronze à deux grands tiroirs et deux petits avec des tables de marbre. — Au-dessus de la dite commode une estampe de la statue de Louis XV, dans la ville de « Renes » avec ses glaces et son cadre doré et sculpté, 18 l. — Trois tableaux avec leurs cadres dorés représentant Mesdames de France, 30 l. — Un autre tableau avec son cadre en bois et une glace au-devant représentant une Madeleine, 6 l. — Une pendule en roquaille de cuivre doré, 200 l. — Deux tables de marbre entre les croisées supportées sur des pieds en consoles de bois doré, 96 l. — Au-dessus de chaque table une glace de deux pieds et demi de large et neuf pieds et demi de haut avec son cadre et un ornement de bois doré, 520 l. — Une table de pieds de biche couverte d'un drap verd. — Une autre table à pieds de biche en marquetterie avec son tiroir dessous. Une encoignure de bois en palissandre en quadrille avec dessus de marbre au-dessus. — Deux petites armoires en encoignures même bois de palissandre, 72 l. — Un feu de cheminée représentant des trophées de chasse, avec accessoires, 50 l. — Un petit trumeau sur la cheminée, 36 l. — Au-dessus dudit trumeau un tableau sur toile d'environ six pieds et demi de haut et trois pieds quatre pouces de long représentant la déesse Flore avec des Cupidons, ledit tableau avec un cadre de bois doré, 20 l. — Deux bras

à doubles branches à côté de ladite cheminée aussi de cuivre doré, 30 l. — Un paravent servant d'écran à quatre feuilles avec des figures chinoises, 20 l. — Un petit lustre de cristal à quatre bobèches d'argent, 48 l.

Petit cabinet attenant à la chambre du Roy :

Deux demi rideaux croisées Perse et mousseline. — Une portière Perse, une glace sur la cheminée. — Deux bras à doubles branches argent haché. — Une petite bergère garnie Perse. — Deux tabourets de même. — Un fauteuil damas verd. — Un bureau en secrétaire en bois de palissandre. — Un tableau avec son cadre doré, représentant une partie des environs de Nancy, 3 l. — Un autre tableau représentant la Reine de France, 6 l. — Un autre tableau avec son cadre doré peint par la Reine représentant un Paysage, 12 l. — Un petit tableau flamand, 14 l. — Un autre tableau de Colation de S¹ Jean, 6 l. — Un autre représentant un panier de fleurs avec son cadre de bois uni, 3 l. — Un autre tableau flamand représentant la Chirurgie, 15 l.

Nouveau cabinet. — La grotte :

Une tenture de tapisserie de Péquin, 200 l. — Deux demi rideaux croisées de même et deux de mousseline, 100 l. — Un sopha péquin, 48 l. — Deux fauteuils de même, 96 l., de bois sculpté. — Un tableau représentant S¹ Pierre et S¹ Paul avec leurs cadres dorés, 24 l. — Six tableaux représentant les Arts avec leurs cadres dorés, 240 l. — Un dessus de porte peint en détrempe représentant un paysage — Une paire petits chenets cuivre. — Un fauteuil cintré en cabriolet garni de velours d'Utrecht cramoisi, 48 l. — Garderobe de la Chaise percée du Roy, tapissée d'indienne, chaise percée bois noyer bassin de fayance, fontaine de fayance cuvette, de même. — Une table de nuit bois noyer, devant de croisées, rideaux indienne. — Garderobe pour Messieurs les Valets de Chambre du Roy. Garnie tapisserie indienne, tabourets moquette cramoisie, miroir, armoire, table pieds de biche.

Appartement ci-devant de la Reine, au-dessus de la gallerie de marbre vis-à-vis de la chapelle.

Chambre à coucher. — Tapisserie de péquin doublée de soye jaune, 50 l. — Lit à baldaquin garni impériale. — Un grand rideau satin brodé de soye, taffetas même couleur, impériale couvert de peint et accesssoires, 300 l. Six rideaux croisées même étoffe et seize rideaux mousseline devant les vitres. — Deux demi-portières péquin *idem*. — Un sopha même péquin, deux fauteuils, six tabourets bois doré, sculpté, même péquin. — Une commode à quatre pans, bois palissandre avec les mains plaquées bronze,

quatre tiroirs table de marbre, 60 l. — Le plan de la ville de Bordeaux avec sa corniche et son rouleau doré, 6 l. — Deux vues de promenades de Bordeaux avec cadres sculptés et dorés et glaces devant, 10 l. — Une toilette composée de quatre boîtes rondes, trois quarrées, deux petits chandelliers, le tout de bois peint en bleu et ornés aussy, 18 l. — Un miroir avec son cadre aussi peint en bleu et aussi la glace de six pouces de haut sur un de large, le tout, 136 l. — Sept glaces entre les croisées avec cadre sculpté et doré, 520 l. — Une table marbre blanc sur pied en console bois doré, 100 l. — Une table bois hêtre pieds de biche, couverte de drap verd, 8 l. — Un feu de cheminée doré en roquaille représentant deux dragons, avec accessoires, 30 l. — Une glace sur la cheminée avec cadre doré, 312 l. — Au-dessus de la glace du petit tableau oval représentant deux amours avec son cadre aussi de bois doré. — Deux bras à doubles branches cuivre doré moulu, 36 l. — Un petit buste cristal quatre bobèches avec six branches d'argent haché, 18 l. — Trois dessus de portes en paysages avec leurs cadres dorés. — Un paravent servant d'écran, 14 feuilles figures chinoises, 24 l. — Un prié Dieu pour le Roy avec son appuy et genouillière sanglée et garni de crin couvert de moquette cramoisye avec un galon et clous sur dorés, 16 l.

Cabinet :

Tapisserie Furie, doublée de toile jaune, 48 l. — Une portière de taffetas, deux demi rideaux doubles de furie. — Devant les vitres, rideaux en mousseline. — Un lit pareille étoffe. — Deux tabourets dorés, sculptés, de même. — Un bureau en secrétaire de palissandre avec une petite bibliothèque au-dessus — Un feu en roquaille argent haché et accessoires, 92 l. — Une glace au-dessus. — Deux bras *idem*, argent haché. — Deux bas d'armoires aux côtés de la cheminée. — Une bibliothèque *idem* au-dessus avec un volet, chacun de fil de laiton avec un petit rideau taffetas devant. — Dix neuf petits tableaux peints en pastelle avec leurs cadres dorés et une glace devant représentant les Passions, 60 l. — Deux garde robes, tendues d'indienne, lit à tombeau et mobilier habituel. — Une porte de drap verd qui donne sur la Gallerie.

7. — Ledit appartement au bout du pavillon sur la gallerie du côté de la ménagerie.

Tapisserie de Catancas (indienne), rideaux, lit de même, fauteuil, trois chaises *idem*. — Table pliante. — Deux garderobes.

Escalier qui conduit aux appartements du haut, à côté duquel il y a une petite garderobe pour l'utilité des Etrangers, garnie en papier peint avec accessoires.

8. — Petit appartement au-dessus de celui d'en bas. — Pavillon sur la

gallerie du côté de la ménagerie. — Tapisserie d'indienne, rideau, lit à niche et à ciel, garniture indienne, fauteuil, chaises, passage pour aller au cabinet. La batterie de cuisine, argenterie de la Malgrange était à la charge de la Veuve Breton.

Cabinet, garni indienne, garderobe pour les domestiques et autres garderobes garnies toutes deux de leurs couchettes et accessoires.

N° 9. — Entresol au-dessus du cabinet du Roy, tapissé indienne, lit à tombeau et mobilier ordinaire. — Second cabinet avec lit de sangle et pavillon serge verte. — N° 10. Au-dessus dudit cabinet de l'appartement des Dames. — Antichambre tapisserie indienne, table, chaises. — Chambre à coucher tendue d'indienne doublée de toile. — Un lit quatre colonnes de même tabourets *idem* et demi bergère, six chaises, table pieds de biche, chenets. — Cabinet de toilette, garni indienne et mobilier de même, avec garde robe et accessoires, et garderobe pour les domestiques.

N° 11. — 2° Appartement, chambre à coucher tendue indienne et lit à quatre colonnes, demi-bergère, six chaises, table. — Cabinet de toilette et garderobe pour les domestiques, comme le précédent.

Passage pour aller à la garderobe et la Chaise percée et au salon bleu, tapissé indienne avec garderobe.

N° 12. — Salon bleu. — Tapisserie indienne. — Deux banquettes, huit tabourets, rideaux de même.

N° 13. — Appartement des Dames, au bout du salon bleu. — Passage tapissé indienne. — Chambre à coucher, pareille aux deux précédentes avec son cabinet et ses deux garderobes. — N° 14. Entresol au-dessus du 3° appartement des Dames avec l'escalier pour descendre au vestibule, tapissé d'indienne, lit à tombeau, même disposition que les précédents. — N° 15. Appartement sur le balcon au-dessus du Vestibule. — Une tapisserie satin des Indes, portières, lit à berceau de même, fauteuil, six tabourets couverts de furie. — Un écran de satin peint avec son bois de palissandre et une petite tablette soutenue avec deux S S de cuivre argenté, 6 l. — Une pieds de biche, façon ébène, avec tiroir écritoire de cuivre le dessus couvert de maroquin noir. — Un bureau en secrétaire palissandre. — Un feu argent haché représentant des pyramides. — Une glace au-dessus de la cheminée, 126 l. — Deux bras à rocaille argent haché. — Deux encoignures avec tablettes peintes petit gris. — Cabinet. — Tapissé de Perse, canapé pieds de biche pareille Perse, encoignure palissandre avec bibliothèque peinte en jonquille. — Une petite table pieds de biche marqueterie avec son écritoire cuivre, table couverte de maroquin noir. — Garderobe de la Chaise percée tendue indienne et accessoires. — N° 16. Entresol au-dessus du 2° appartement des Dames. — Tendue indienne, un lit garderobe. — Chambre à coucher indienne, lit à tombeau. — N° 17. Quatrième

appartement des Dames au-dessus de celui ci-devant de la Reine. — Antichambre tendu indienne. — Chambre à coucher indienne et semblable aux précédentes, lit à quatre colonnes, un autre lit et un de repos, bureau secrétaire, commode palissandre, chenets. — Cabinet de toilette et deux garderobes. — N° 18. Entresol au-dessus du 4ᵉ appartement des Dames. — Chambre à coucher garnie indienne, lit à tombeau et garderobe. — Petit appartement au-dessus de la Chapelle. — Antichambre tapissé indienne, lit à quatre colonnes, cabinet, trois garderobes. — N° 20. Au-dessus de la salle de Messieurs les Gardes du Roy. — Antichambre tendue indienne, table, chaises. — Chambre à coucher tapissée de flanelle à fond jaune, lit à berceau *idem*, table, chaises, fauteuil garnis de même avec deux garderobes. — N° 21. Quatre lits de sangles de serge, mobilier ordinaire. — N° 22. Tapisserie indienne, deux lits à tombeau, même mobilier, garderobe. — N° 23. Chambre tendue indienne, lit à quatre colonnes *idem* et même mobilier, cabinet avec un lit et deux garderobes. — N° 24. Semblable, cabinet vis à-vis. — N° 25. Appartement de *Monsieur Alliot*. — Salle à manger, tapisserie de cuir doré, 30 l. — Quatre demi rideaux toile de Suisse, deux chenets, un buffet avec son armoire au-dessus, — Cabinet du valet de chambre. — Un alcof, deux rideaux flanelle. — Une couchette et table. — Chambre à coucher tapisserie de Perse doublée de toile. — Alcof garni de son ciel et de menu. — Une table pieds de biche. — Une tablette à mettre des papiers peinte façon chêne, deux chenets. — Un bureau avec cadre doré, 30 l. — Un tableau au-dessus représentant un paysage, 4 l. — Deux bras de cheminée, chenets de fer blanc émaillé, 12 l. — Une commode marquetterie, trois tiroirs garnis cuivre, 30 l. — Garderobe à mettre des habits, garnie indienne et table de nuit. — Cabinet, tendu de satin, deux demi rideaux de vitres de Golgaze. — Table pliante, quatre chaises, une armoire. — Garderobe attenante au cabinet avec accessoires. — Entresol au-dessus du cabinet avec une couchette et une table. — N° 26. Antichambre. — Une tapisserie de Nancy, 24 l. — Un lit à tombeau, table, chaises, garderobe. — Chambre à coucher. — Une tapisserie d'Ybertine, lit à berceau futaine raiée, fauteuil, quatre chaises et cabinet tendu indienne. — Un rideau devant les tableaux qui sont dans le mur, table, chaises, armoire, garderobes. — Entresol au-dessus dudit cabinet avec lit de sangle. — N° 27. Chambre des archives. — Une tapisserie de Nancy en six pièces, deux aunes et quart de haut, neuf aunes de large, 40 l. — Un lit à la Duchesse de drap verd avec son ciel d'osier avec des rubans verds, rideaux indienne, fauteuils *idem*. — Une grande table à pieds tournés, une bibliothèque au-dessus, commode drap vert, clous dorés. — Une autre table couverte de cuir noir et bordée d'un galon d'or faux et glands dorés autour. — Un dessus de porte avec son cadre doré représentant une

Déesse peinte à l'huile. — Un petit cabinet garni en papier peint avec rideau indienne, table, garderobe. — N° 28. Chambre tapissée de même, bureau, lit à tombeau de même, mobilier ordinaire. — Cabinet indienne et garderobe. — N° 29. Tapisserie toile peinte, commode, table trumeau avec tableau représentant une musique champêtre, 30 l. — Une demi-bergère, chenets garderobe et lit à tombeau, 30 l. — Une tapisserie de Nancy en six piéces et un dessus de porte, 40 l. — Lit à quatre colonnes indienne, meuble habituels avec garderobe, 3 l. — Tapisserie d'Ybertine, lit à tombeau *idem*, rideau toile, même mobilier et garderobes, les appartements de 32 à 37 sont meublés de la même façon. — N° 38. Tapissée d'indienne et un lit à chapelle de même étoffe, courte pointe indienne piquée fond blanc à points de Hongrie, deux garderobes. — N°ˢ 39 et 40 *idem*. — N° 41. Appartement de Mʳ le grand aumonier, ayant les mêmes dispositions ainsi que les nᵒˢ 42, 43, 44, 46 et 47. Le n° 48 comporte les logements de Mʳˢ les officiers de la bouche du Roy et sont meublés de même ainsi que ceux inscrits sous les nᵒˢ de 49 à 57. Le n° 58 désigne la salle de Mʳˢ les gardes du corps, comprend une tapisserie de cuir doré; et garni de quatre chassis de fer pour les armes, bancs, chaises et accessoires divers.

N° 59. — Le Caffé. Meublé de même, n° 60, appartement sous le vestibule en montant à ceux qui donnent sur le Calvaire. — Antichambre, tapisserie cuir doré, buffet, table. — Chambre à coucher, tapisserie Aubusson, 120 l. — Un lit Duchesse, camelot bordé d'un ruban verd, une demi bergère pieds de biche, indienne, table console avec pot d'eau, six chaises jaunes en moquette, chenets, deux rideaux de golgazes. — Cabinet tendu indienne chaises Ybertine. — Deux cabinets où couchent les femmes de chambre, tapissés indienne, lit à tombeau, meubles ordinaires garderobe. — N° 61. Pour les valets de pied et la grande livrée. — N° 62. Vestibule devant les appartements du Roy, donnant sur le Calvaire. — Une lanterne fer blanc à six pans avec la couronne et autres ornements sculptés peints en couleur. — Une boiserie couleur jonquille encadrée et ceintrée. Deux dessus de porte avec chacun un tableau représentant différents personnages. — Deux bras de cuivre avec chacun deux bobèches, 9 l. — Quatre demi rideaux croisée toile de Suisse, deux banquettes pieds de biche couvertes de moquette.

Salon verd. — Une boisure aventurine verte avec ses cadres et autres ornements sculptés et dorés, 69 l. — Quatre glaces en trois pièces chacune servant de panneaux et incrustées en ladite cloison, 496 l. — Quatre tableaux au-dessus de chaque porte incrustés de même pour ladite boiserie (laissé). — La serrure desdites portes et poignées de même. — Une table avec ses pieds en consoles de bois sculpté et doré, le dessus aussi en aventurine avec des découpures et guirlandes de fleurs couvertes d'une housse

de maroquin rouge, 30 l. — Au-dessus de ladite table, une grande glace, 450 l. — Un feu en rocaille de cuivre d'or moulu représentant des chiens chassant des animaux, avec accessoires, 48 l. — Au-dessus de ladite cheminée, une glace en deux pièces, la glace étant fendue, on y a peint une branche de fleurs, pour en cacher la deffectuosité, 80 l. — Huit demi rideaux de portières de moere cramoisie doublées de taffetas cramoisy et galonné tout autour d'un galon d'or système d'un pouce de large et d'un autre de deux pouces, ledit galon terminant dans chaque coin et au milieu faisant six cartouches, leurs mains de même moere galonné aussy. Quatre autres demi rideaux de croisées galonnés de même. — Dix tabourets sculptés et dorés garnis de moëre avec galon d'or faux, un autre galon d'or système tout autour terminant aussy en cartouche chaque coin, 200 l. — Un lustre de cuivre à huit branches, peint en verd avec des feuillages et fleurs. — Quatre bras à deux branches le dernier dont deux grandes glaces peint de même que le lustre, 24 l. — Cabinet bleu. — Une boiserie avec des pilastres en dedans desquels il y a une mosaïque et le fond en nacre de perles, lesdits pilastres sculptés et dorés. — Trois tableaux, incrustés dans ladite boiserie représentant le Roy, la Reine de France et Mgr le Dauphin avec leurs cadres en ovale sculptés et dorés et de guirlandes de fleurs tout autour peintes en vernis. — Une table, les pieds en console, sculpté et dorée le dessus en aventurine rouge avec des guirlandes de fleurs découpées, sa housse en maroquin rouge. — Un cadre au-dessus de ladite table en deux pièces, 310 l. — Une autre glace au-dessus de la cheminée en deux pièces, à côté de laquelle il y a deux bras de porcelaine de Saint Cloud avec une plaque de cuivre derrière, garnis chacun de deux beaubèches, 350 l. — Un feu en rocaille représentant deux dragons, avec accessoires. — Une niche même boiserie avec son cadre ceintré parsemé de guirlandes de fleurs et autres ornements en mosaïque aussi sculptés et dorés, ladite niche garnie d'un péquin bleu bordé d'une crête rouge et blanche avec le ciel bordé de toile bleue. — Dans ladite niche un sopha garni de même péquin avec les pieds dorés et sculptés. — A côté dudit sopha, sur la gauche, une écritoire dans la tablette couverte d'un velours noir bordé d'un galon système et un tiroir à droite. — Deux rideaux avec pente couchée et festonnée de péquin bleu devant ladite niche. — Quatre rideaux de croisées de même ainsi que deux demi portières, six tabourets ovales, semblables à pieds sculptés et dorés. — Une petite table à pieds de biche en marquetterie avec un tiroir. — Un tableau au-dessus de la porte du cabinet, incrusté dans la boiserie, représentant quatre paysages.

Chambre à coucher. — Une boisure peinte en couleur bleue avec des pilastres ceintrés et dorés, les panneaux d'une aventurine de bronze avec des figures chinoises peintes au-dessus. — Cinq tableaux servant de dessus

de porte représentant divers paysages. — Un grand panneau de même aventurine sur lequel est peint le portrait du Roy de Pologne. — Une petite pendule au-dessus dudit portrait incrustée dans la boiserie, 150 l. — Une table avec les pieds en console sculptée et dorée, son dessus d'aventurine avec des guirlandes et découpures avec sa housse maroquin rouge. — Une glace au-dessus de ladite table, 260 l. — Un feu en roquaille cuivre doré avec des cupidons marins et accessoires, 101 l. — Au-dessus de la cheminée, une glace en deux pièces, 258 l. — A côté deux bras cuivre doré à deux branches et une figure chinoise dans le milieu, 4 l. — Une niche de satin blanc brodé de soye représentant des oyseaux de différentes espèces et fleurs, trois dossiers et le ciel doublé de toile blanche, avec couchette couverte de satin piqué devant ladite niche. — Une porte cintrée et festonnée avec des soubassements, rideaux moëre brodée satin et bordé d'une soye et crête une housse même satin, 300 l. — Quatre demi rideaux péquin blanc peint. — Deux stores couty, doublés toile bleue devant les vitres croisées. — Deux demi portières taffetas blanc brodés, quatre tabourets pieds de biche, une petite baguette dorée, bois peint en bleu garnis de même péquin.

Passage pour aller au petit cabinet joignant ladite chambre, garni de tapisserie de furie. — Cabinet. — Un lit de repos même péquin brodé. — Deux demi rideaux de même, un feu rocaille représentant deux dragons. — Une glace en trumeau et au-dessus un tableau représentant la Madeleine, peint sur velours avec sa glace dessus et son cadre doré, 60 l. — Dans la même cheminée deux petites guirlandes représentant des oyseaux avec des feuillages et deux beaubèches de cuivre doré, les dites guirlandes d'une fine porcelaine avec leurs pieds aussy de cuivre doré. — Vingt-six tableaux de l'Histoire de Joseph peints en miniature, avec chacun leurs glaces devant, 580 l. — Vingt cinq glaces ou miroirs entre chaque tableau. — Un tableau représentant la Sainte Famille peint en pastelle, 18 l. — Une petite commode bois palissandre, trois tiroirs, mains cuivre et ceux sur les arêtes des montants devant terminant une sorte de pied de biche avec son dessus de marbre. — Un petit bureau en secrétaire bois de palissandre avec son écritoire de cuivre et deux tirants de fer avec les boutons de cuivre pour soutenir la table à écrire, 24 l. — Deux tabourets pieds de biche unis recouverts de péquin semblable.

Passage pour aller à la garderobe, tenture indienne, garderobe garnie en satin peint, accessoires deux pots de chambre estain, une chaise percée, un baromètre. — Autre garderobe avec lit à tombeau *idem*. — Escalier pour aller sur la gallerie, avec une lanterne. — N° 63. Antichambre, garnie indienne, meuble ordinaire, deux cabinets avec lit de sangle. — Chambre à coucher, tapisserie Aubusson, 750 l. — Rideaux de Golgaze, lit à quatre

colonnes. — Deuxième appartement en suite chambre à coucher indienne, cabinet *idem* et deux garderobes et cabinet.

N° 64. — Appartement de Madame de la Galaizière. — Antichambre indienne, une table, quatre chaises. — Chambre à coucher *idem*, lit duchesse, commode, fauteuil quadrillé et indienne. — Cabinet de toilette de même et deux garderobes.

N° 65. — Antichambre de M. le Chancelier, même disposition. — N° 66. Chambre du secrétaire, Tapisserie de Nancy, 40 l. — Lit à quatre colonnes indienne.

N° 67. — Chambre avec cabinet et deux garderobes, aussi pour le n° 68. — N° 69. Deux lits à quatre colonnes serge et ruban jaune. — N°° 70 et 71 même disposition, ainsi que pour le n° 72 où se trouvent quatre couchettes, *idem* des n°° 73 à 76.

Appartement de M. de Zuti. — Antichambre. — Tapisserie indienne, lit à tombeau de même. — Chambre à coucher indienne, lit à tombeau de même, rideaux, table, chaises, chenets, cabinet, deux garderobes. — N° 77. Chambre pour pendre les harnais des écuries. — Chambre au-dessus des écuries du Roy. — 78 à 96 garnies de même, — 97. Chambre du sellier avec une couchette et un petit mobilier. — N° 98. Chambre en bas, au bout des écuries avec une couchette. — Sellerie à côté de la Chambre n° 8, avec une couchette. — N° 99. Écuries de M. de la Galaizière, avec deux couchettes, table, trois chaises. — N° 100. Chambre devant les écuries du Roy pour le Maréchal, avec une couchette. — N° 101. Salle du billiard. — Un billiard garni de drap verd de douze pieds de long et six de large avec ses deux billes d'yvoire, dix autres billes de différentes servant au jeu de la guerre, six masses. Six masses en houlettes et six queues, 100 l. — Deux autres masses et une grande houlette. — Une tapisserie de camelot, huit demi rideaux de croisées toile suisse et trois autres de même. — Huit banquettes pieds tournés moquette gauffrée verd, 64 l. — Deux grands tableaux avec leurs cadres dorés représentant la Ville et le Château de Commercy, 96 l. — Quatre autres *idem* plus petits représentant les château de la Malgrange, Einville au Jard et celui de Chanteheu, 96 l. — Huit autres plus petits représentant différentes chasses d'oyseaux et animaux, 96 l. — Deux autres plus grands tableaux dont un représente un Cupidon et l'autre une toilette avec leurs cadres dorés, 24 l. — Deux autres plus petits dont l'un représente la Madeleine et l'autre l'Orgueil, avec cadres dorés, 10 l. — Un grand banc de dessus, fermant à clef pour renfermer les masses et autres servant au billiard, 3 l.

Salle à manger du Roy[1]. — Vingt deux rideaux de croisées toile de Suisse bordure indienne, quatre autres de portières *idem*. — Un lustre de

cristal, douze bobèches de cuivre doré, le coffre en bois peint, sculpté avec des petites colonnes de laiton qui portent les eaux sur le surtout de cuivre doré qui est posé dans le milieu de la table. — Deux autres lustres aussy de cristal à chaque bout de ladite salle dont un à douze et l'autre à trois branches portant chacun cinq bobèches le tout d'argent haché avec leurs cordons de laine verte, 96 l. — Douze grands tableaux peints sur toile en détrempe tant sur les trumeaux des cheminées qu'entre ceux des croisées de ladite salle. — Quatre autres plus petits tableaux peints sur toile en détrempe servant de dessus de porte. — Quatre bras à doubles branches de cuivre doré au feu, deux à chaque trumeau de cheminées, 48 l. — Vingt quatre chaises de bois de hêtre peintes à rouleaux et couvertes de moquettes vertes, 66 l. — Une grande chaise de paille dont le dossier est couvert et tout garni de crins et couvert de camelot verd, pour le Roy, 3 l. — Deux chenets de feu. — N° 103. Autre petite salle à manger d'hyver. — Tapisserie moquette verte gauffrée, 60 l. — Huit demi rideaux quadrille. — Un buffet dessus toile cirée, rideau de drap verd, son dessus, une petite couchette, un autre buffet avec deux armoires. — Deux douzaines de chaises de paille. — Un fourneau de tôle. — N° 104. Logement du maître d'Hôtel. — Salle à manger. — Une grande table, armoire, buffet, avec une tapisserie de Nancy, tout autour. — Une petite couchette dessous. — Douze chaises. — Chambre à coucher, tapisserie en satin et indienne, lit duchesse, indienne, mobilier ordinaire, Cabinet. — N° 105. Au-dessus du Logement de M. le Maître d'Hostel. — Un lit à tombeau, une couchette. — N° 106. Une couchette, table, chaises. — N° 107. Une alcove et un lit de sangle. — N° 108. La dépense, Chambre du Dépensier, lit à tombeau mobilier ordinaire. — N° 109. Lingerie — Un lit à tombeau et mobilier ordinaire. — N° 110. Cabinet des drap, un lit à niche, une couchette, deux grades armoires pour le linge, avec chandeliers argent, cuivre, seringues d'étain, tapis, toilettes, etc. — N° 111. Garde-meubles. — Deux bois de lit, quatre lits écrans en guéridon. — Cinq fauteuils, une cariolle sur trois roues garnie avec son cousin rempli de plume et deux petits rideaux taffetas verd. — Deux cartes représentant un combat naval gravé par Gallot (sic Callot) le Lorrain. — Table, tente, deux stores, un ancien store pour le balcon de la Reine. — Deux tentes de couty pour poser à chaque côté de la grotte, vis à vis du Cabinet du Roy.

Inventaire fait le 26 juin 1765.

Signé ALLIOT.

La V° BRETON, Concierge de La Malgrange.

LA MALGRANGE. DÉCORATION DÉVELOPPÉE DE L'INTÉRIEUR DE LA SALLE A MANGER

PARIS
TYPOGRAPHIE PLON-NOURRIT ET Cie
Rue Garancière, 8

PARIS

TYPOGRAPHIE PLON-NOURRIT ET C^{ie}

8, rue Garancière

www.ingramcontent.com/pod-product-compliance
Lightning Source LLC
Chambersburg PA
CBHW071407220526
45469CB00004B/1189